U0052229

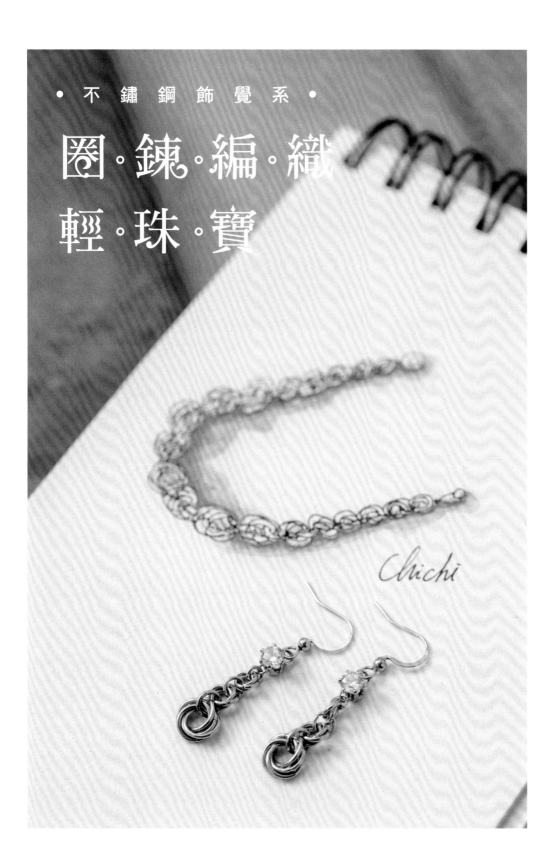

• 不鏽鋼飾覺系 •

圈·鍊·編·織
輕·珠·寶

Chichi

自序

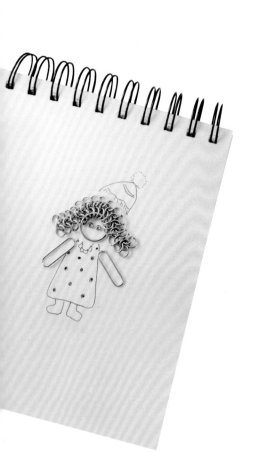

很多人問我為什麼選「不鏽鋼」作為創作的素材？為什麼選 Chainmail 工藝堅持一直走下去？

曾經我也學習過其他多樣手工藝，直到有一天我問自己：「到底哪一項手工藝才能代表我？當別人一想到這項工藝時就會想到我。」於是開啟了尋找專屬於自己的手工藝之路。

2012 年第一次在國外網站上看到 Chainmail，當下即被這迷人的工藝給征服了，心想「就是它了」！當時的素材大多以銅線為主，得自己繞成一圈一圈再自行剪開，或是使用現成的銅製單圈；不過這些素材有個最大問題，台灣氣候屬於亞熱帶型，比較潮濕、悶熱，很容易就氧化變色，無法長時間配戴，尤其夏天配戴的飾品只要一個上午就氧化了。體質敏感者更是極不適合。

因緣際會下，我發現了新素材——不鏽鋼單圈；不鏽鋼耐酸鹼、不易氧化、抗過敏，甚至可以戴著洗澡、泡溫泉，真的太奇妙了！這就是我要的素材！就這樣與不鏽鋼結下很深的緣分。

以心靈層面來說，不鏽鋼代表著我想保護的內在小孩、享受創作的單純心靈，外在象徵著一股無堅不摧鋼鐵般的力量，堅持我的創作。當時台灣並無人從事相關的教學，而我勇敢地選擇了一條沒人走過的路，自己摸索自學，從 2015 年開始投入 Chainmail 教學至今，創作也越來越多元，除了飾品、療癒作品、生活小物……等，都是可揮灑的空間。

Chainmail 技法均是從中古世紀保留至今，經前人或西方國家喜愛 Chainmail 的職人傳承與變化延伸；而現在，如

何讓既有的技法加以變化運用及創造，才是讓作品豐富的重點所在。有鑑於此工藝在歐洲及日本已風行多年，而台灣尚無 Chainmail 相關書籍，因此起心動念想為 Chainmail 作品說故事，同時也讓更多人了解與認識 Chainmail 的歷史工藝，也是這本書所要傳達的重點。

就讓我帶領你，一起進入 Chainmail 的豐富世界吧！

瑪琪朵 -Chichi

作者介紹

瑪琪朵 -Chichi

擅長以 Chainmail 設計作品,素材以不鏽鋼材
質為主。從 2012 年還無人從事相關教學且訊
息很少時接觸 Chainmail 並開始自學,2015
年起投入教學,至今已與 Chainmail 相識 10
年。喜歡多元的創作風格,不自我設限,每個
月都會推出新作品教學,並在粉專上不定期更
新 Chainmail 作品&課程資訊,希望能有更多
人認識 Chainmail 的魅力。

🅵 粉專:瑪琪朵飾覺系 Chainmail Jewelry
🅾 IG:instagram.com/chichi6437

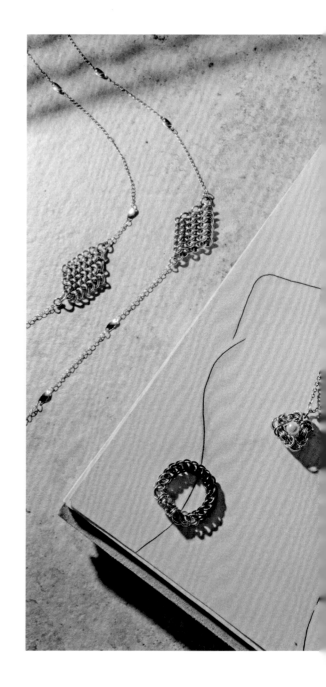

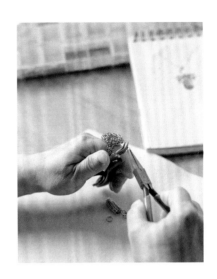

發想&創作

內在似乎有個任性的小孩,不喜歡被規則束縛,喜歡無拘無束創造作品的可能性。很喜愛具象的作品,能將心中所想藉由 Chainmail 呈現出來,是一件令人開心,如「心想事成」般幸福的事!

心靈的對話於我來說很重要!而天使就是我常對話的對象,我自問:如果能設計出心目中的天使,那就太好了!當腦中有了雛形,加上雙手認真地創作,天使完整呈現在面前的那一刻,心中的感動是難以形容的。

常在路上遇見羽毛,這時我又自問:有沒有可能用Chainmail 設計羽毛的作品?經過不斷的嘗試、修改、重來、調整無數次後,屬於我的羽毛作品展翅飛翔了!

永遠有挑戰的精神與好奇心,充滿想像力與創造力是創作動力的來源。

Contents

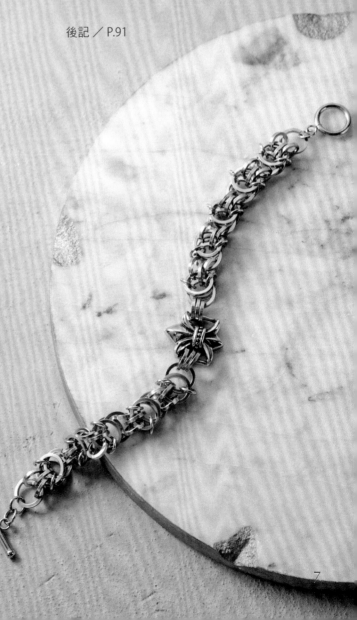

Chapter I

My Chainmail
Jewelry

簡約美　·　圈鍊編織輕珠寶

Bayzentine

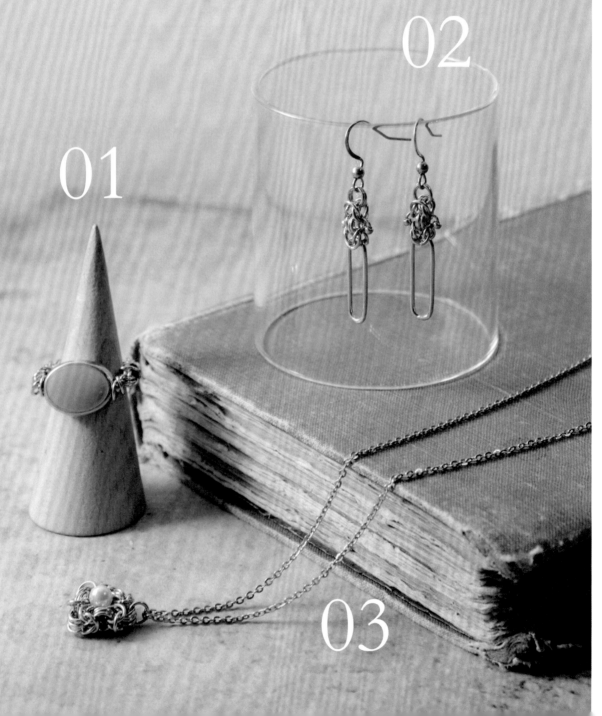

01

02

03

拜占庭藝術為 1000 多年前的藝術代表，從古希臘到古羅馬，帶入了宮廷式鑲嵌藝術，璀璨又華麗，到現在仍然是藝術與時尚界的最愛。此系列正是將以上元素融入作品，呈現拜占庭時期的藝術之美。

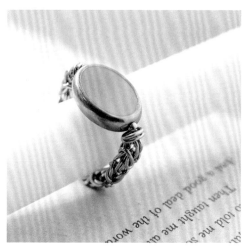

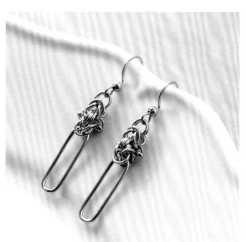

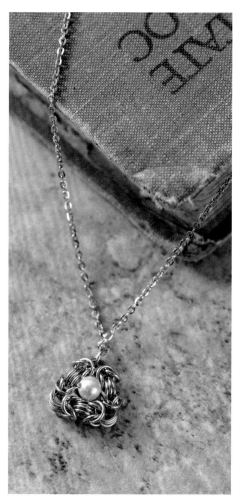

Box Chain (Inca Puno)

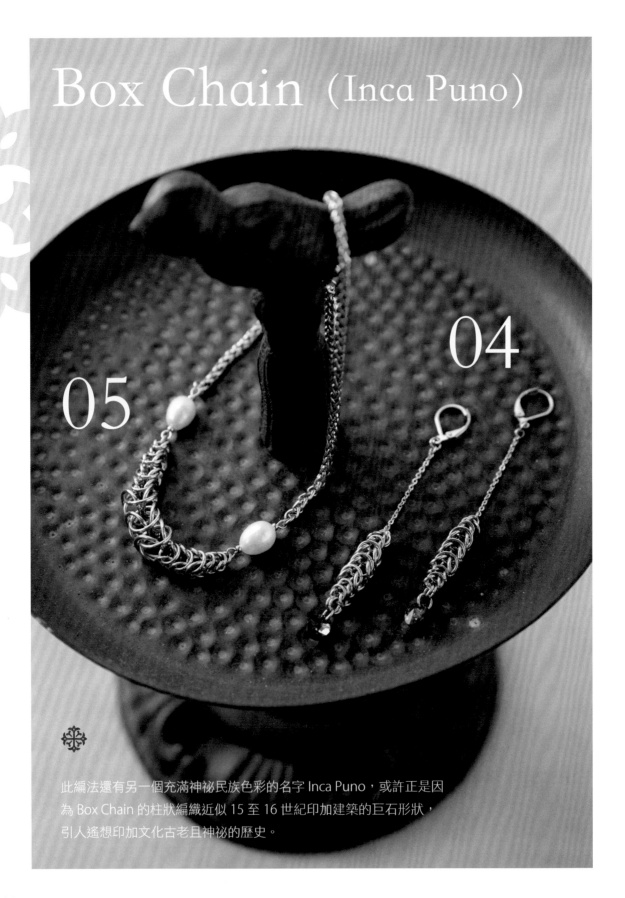

此編法還有另一個充滿神祕民族色彩的名字 Inca Puno，或許正是因為 Box Chain 的柱狀編織近似 15 至 16 世紀印加建築的巨石形狀，引人遙想印加文化古老且神祕的歷史。

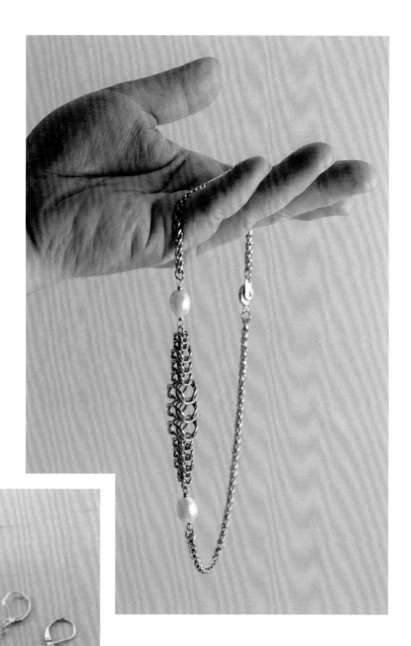

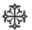

European
4 in 1

07

06

初認識 Chainmail 一定要先知道 European 4 in 1 編法，它可以
說是所有編法的元老之一喔！同時也是最初始、最基礎的編織
技法，早在中古世紀戰士們身上穿戴的盔甲就是用這個編法來
製作的，Chainmail 的諸多變化都是由它開始；因此這編法也是
Chainmail 的百搭＆入門必學款。

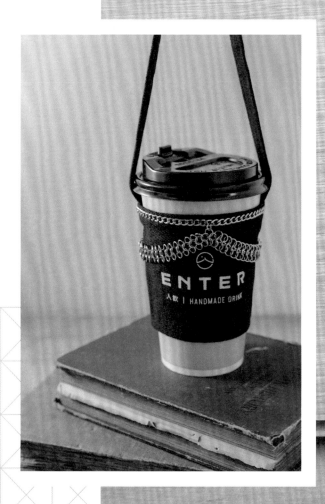

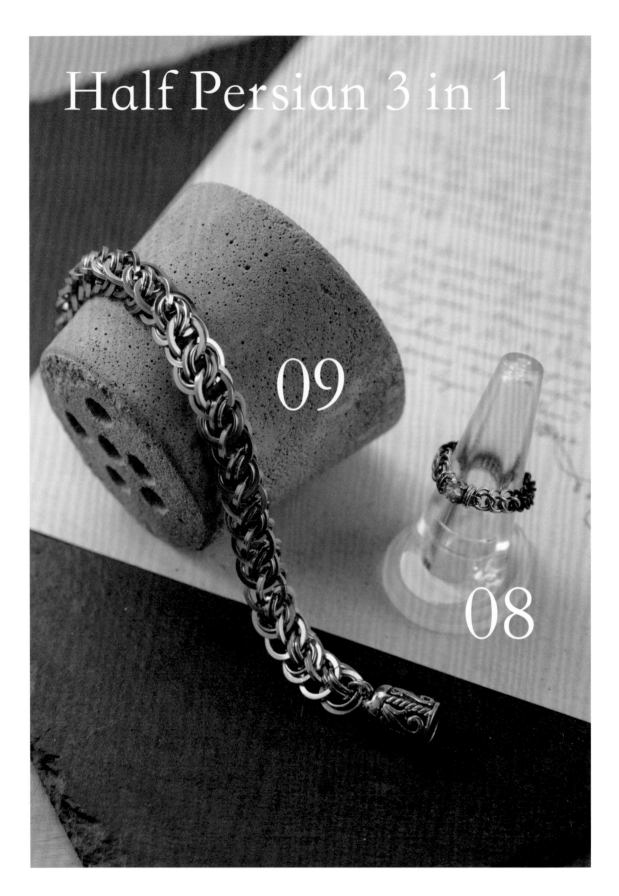

Half Persian 3 in 1

09

08

這技法有個我一直很想忽略的部分，也就是頭尾相連接的作法；雖然心想只
要不設計需要連接的作品就好（哈～），不過內在一直有個聲音要我不能再
逃避；當我決定嘗試並完成時，我發覺內在某處的開關被打開了、解鎖了！
而我也因此升級了！

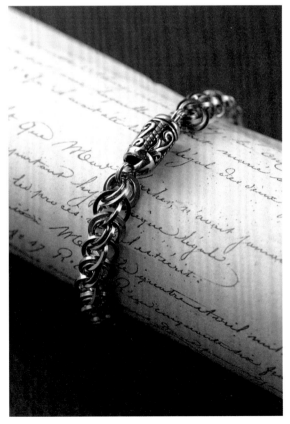

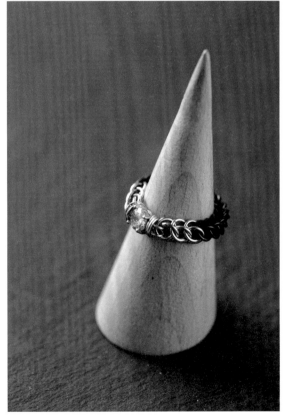

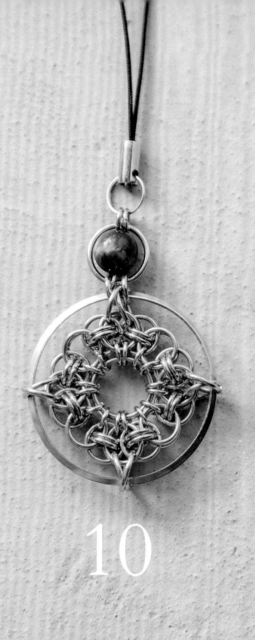

Helm

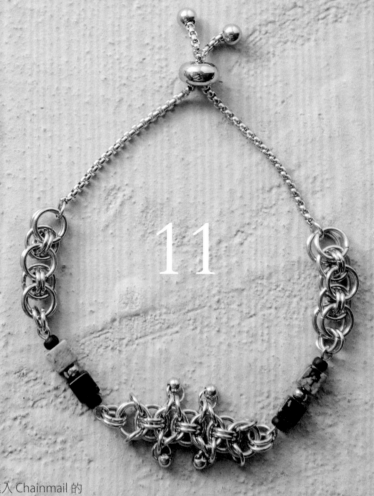

10

11

跟著 Helm 的編織節奏，如翻開魔法書一般進入 Chainmail 的
奇幻旅程！ Helm 是掌舵者，將帶著你的好奇心啟航，請讓直
覺成為你的導引，以無限的想像界擴展你的眼界，最後抵達你
的心之所嚮。

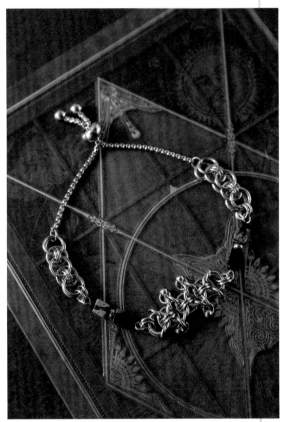

Helm 編織技法 Basic weaving ／ P.60
10 魔法虎眼掛飾 How to make ／ P.62
11 阿帕契手鍊 How to make ／ P.64

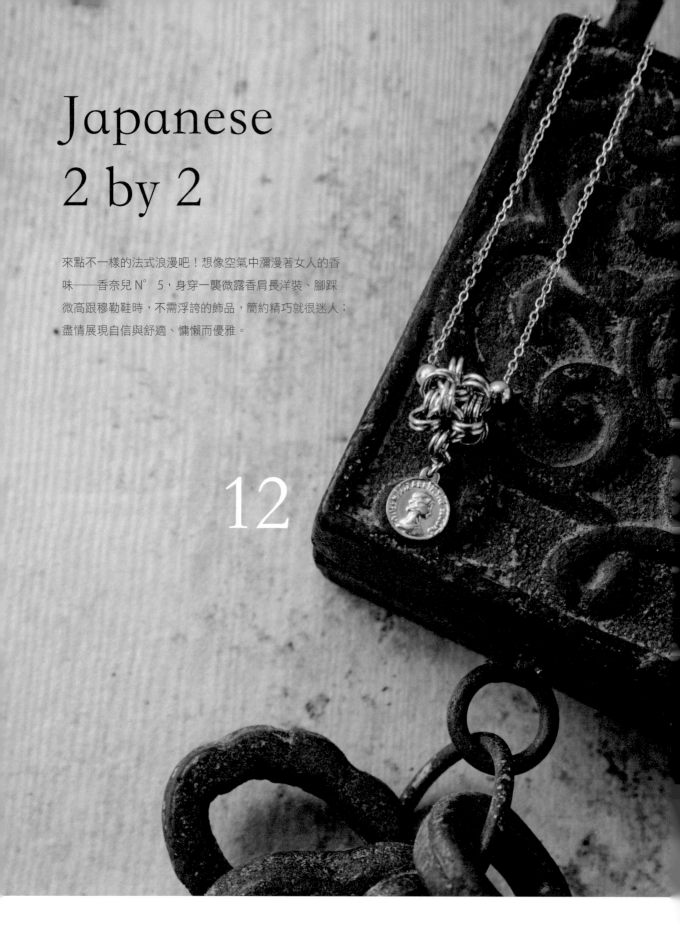

Japanese
2 by 2

來點不一樣的法式浪漫吧！想像空氣中瀰漫著女人的香
味——香奈兒 N° 5，身穿一襲微露香肩長洋裝、腳踩
微高跟穆勒鞋時，不需浮誇的飾品，簡約精巧就很迷人；
盡情展現自信與舒適、慵懶而優雅。

12

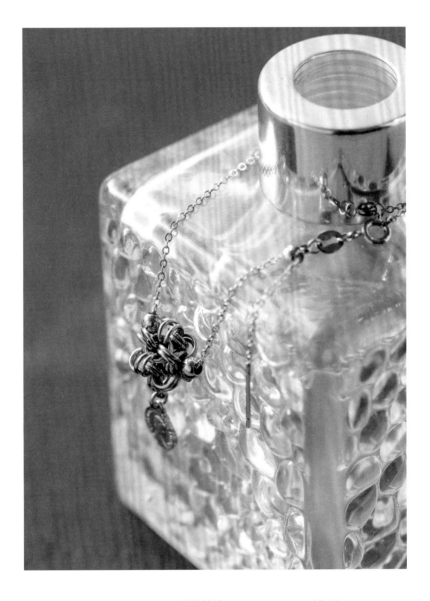

Japanese 2 by 2 編織技法 Basic weaving ／ P.65
12 MINI 法式手鍊 How to make ／ P.66

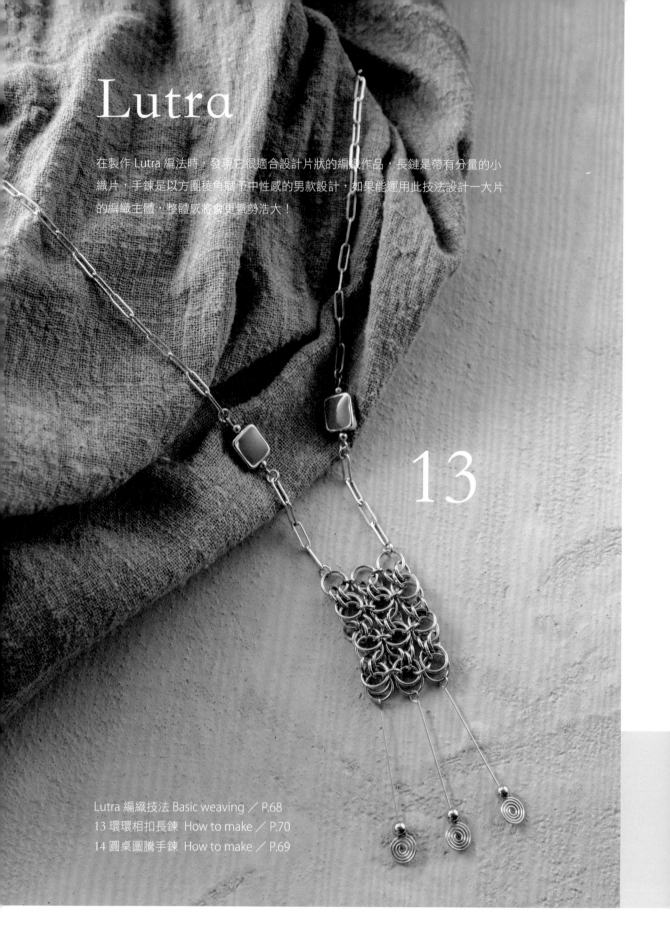

Lutra

在製作 Lutra 編法時，發現它很適合設計片狀的編織作品，長鏈是帶有分量的小織片，手鍊是以方圈稜角賦予中性感的男款設計，如果能運用此技法設計一大片的編織主體，整體感將會更氣勢浩大！

13

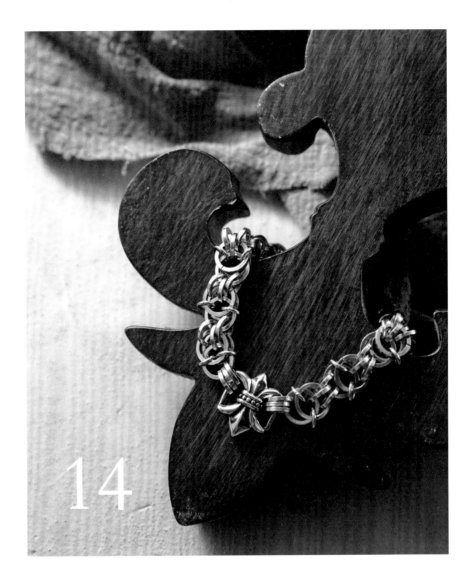

14

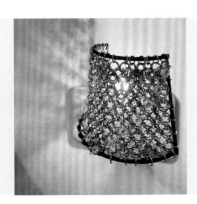 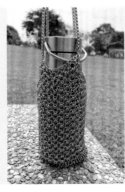

延伸欣賞作品
以此編法延伸出小夜燈、水壺袋後，未來我還
想設計一件 Lutra 的服裝，創作一件大作品！

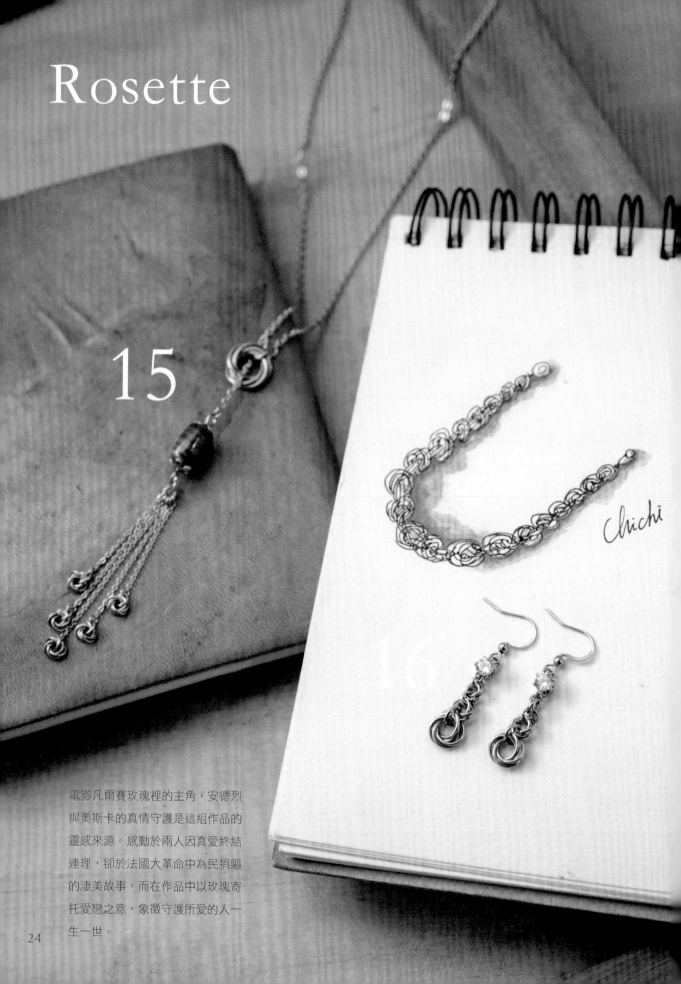

Rosette

15

Chichi

電影凡爾賽玫瑰裡的主角，安德烈
與奧斯卡的真情守護是這組作品的
靈感來源。感動於兩人因真愛終結
連理，卻於法國大革命中為民捐軀
的淒美故事，而在作品中以玫瑰寄
托愛戀之意，象徵守護所愛的人一
生一世。

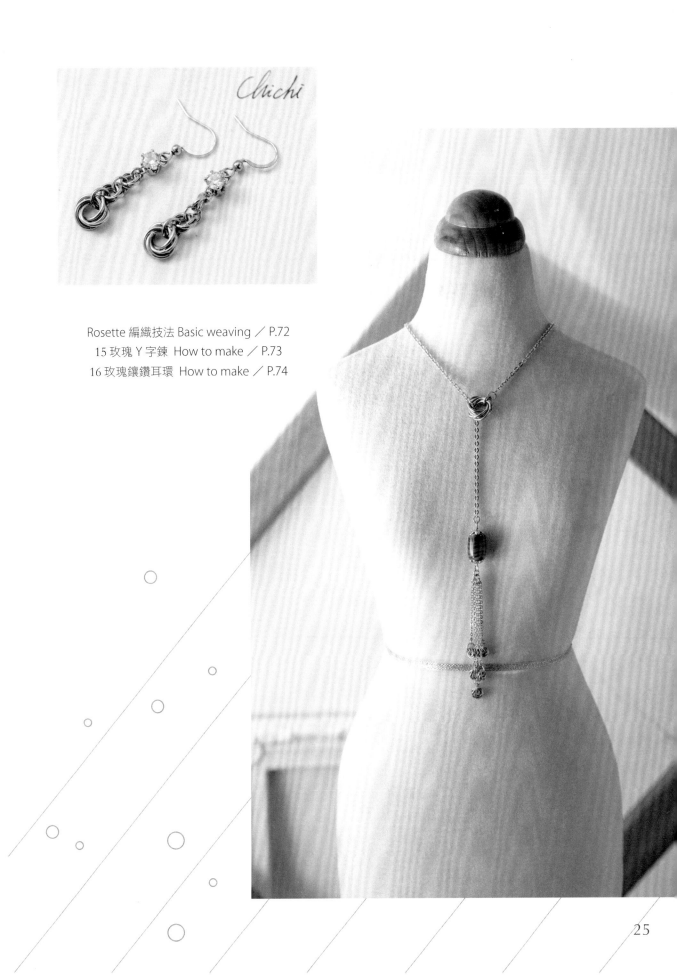

Chichi

Rosette 編織技法 Basic weaving ／ P.72
15 玫瑰 Y 字鍊 How to make ／ P.73
16 玫瑰鑲鑽耳環 How to make ／ P.74

Spiral Chain

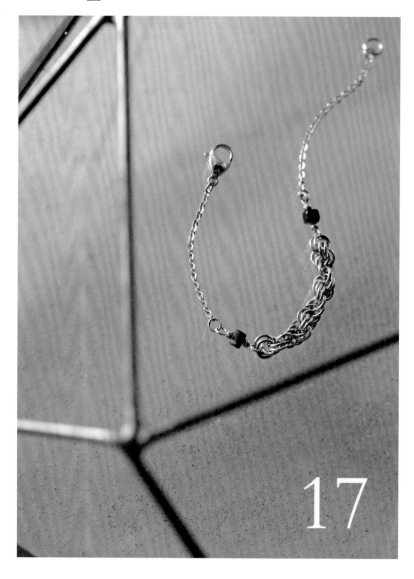

17

The last waltz should last forever——最後華爾滋，我想起了這首英文老歌；
螺旋就像華爾滋的旋轉舞步，帶著優雅、帶著輕快，融合了擺盪與流暢、
柔韌與旋轉。「這最後一曲華爾滋應該永遠繼續下去」！

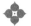
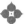

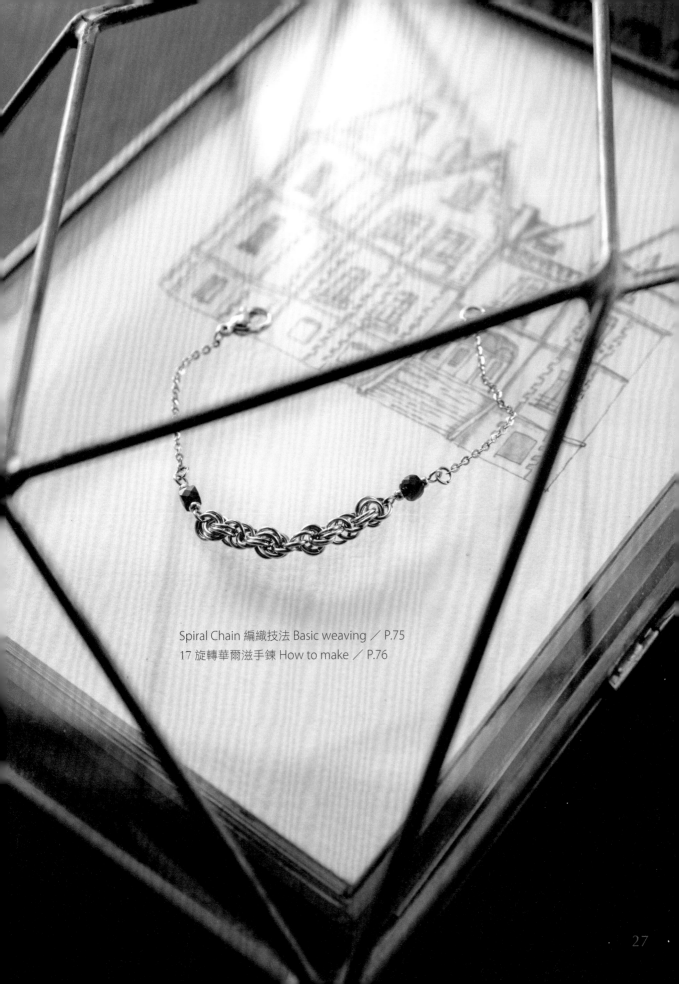

Spiral Chain 編織技法 Basic weaving ／ P.75
17 旋轉華爾滋手鍊 How to make ／ P.76

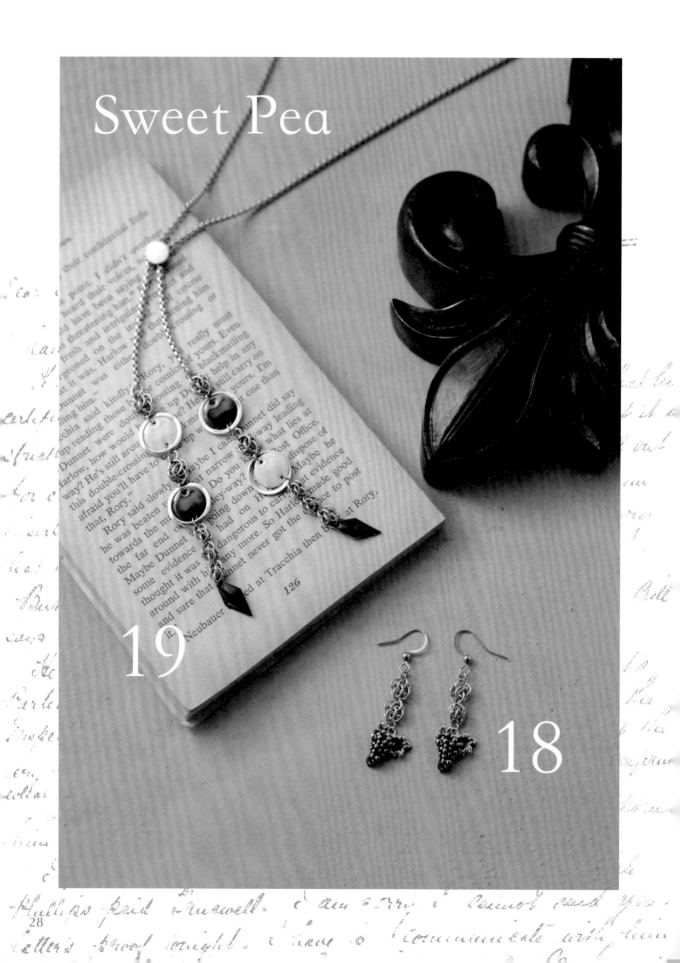

Sweet Pea

19

18

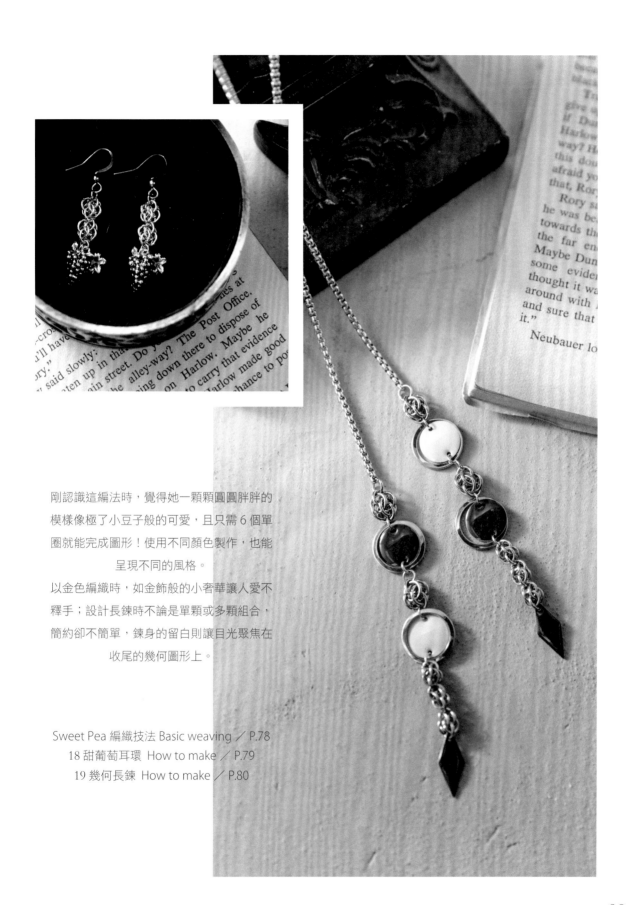

剛認識這編法時，覺得她一顆顆圓圓胖胖的
模樣像極了小豆子般的可愛，且只需 6 個單
圈就能完成圖形！使用不同顏色製作，也能
呈現不同的風格。

以金色編織時，如金飾般的小奢華讓人愛不
釋手；設計長鍊時不論是單顆或多顆組合，
簡約卻不簡單，鍊身的留白則讓目光聚焦在
收尾的幾何圖形上。

Swirl Pools

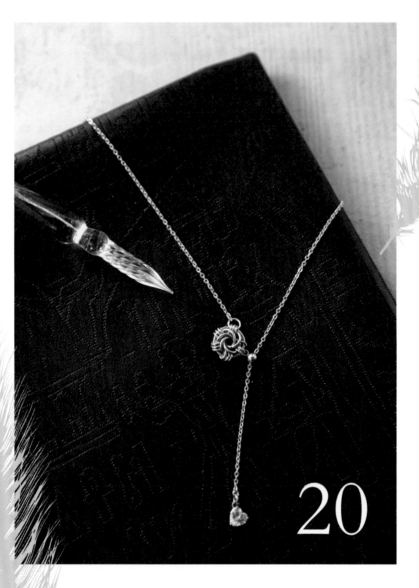

20

輕柔且細緻地運用了 Rosette 編法，再加上外框及固定每一片花瓣，形成同一方向的渦流。這如漩渦般的圖騰，可細緻也可以個性粗曠。

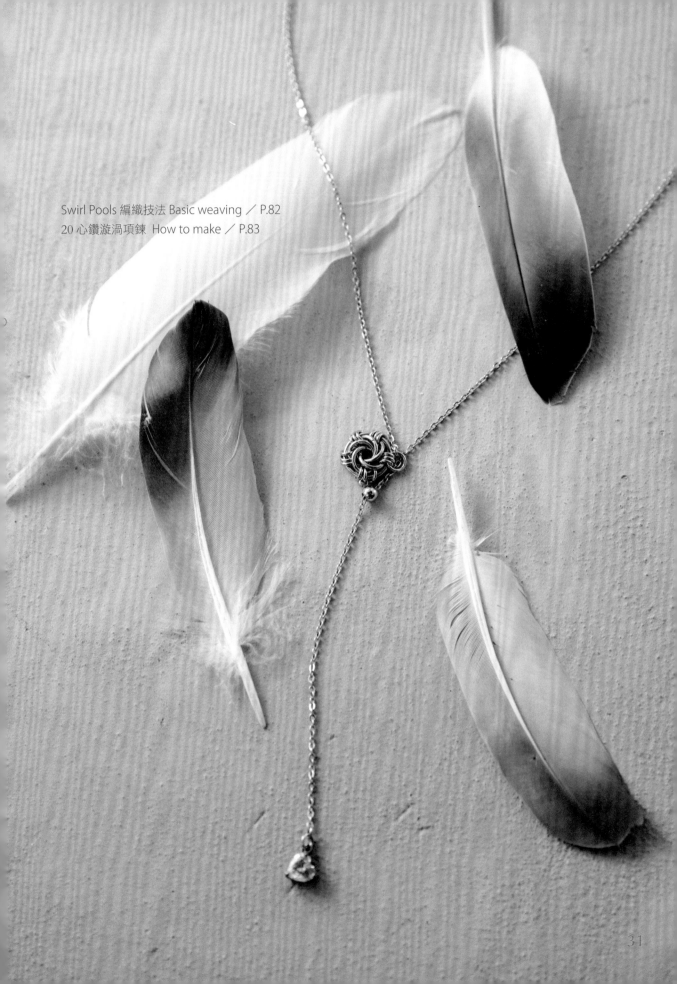

Swirl Pools 編織技法 Basic weaving ／ P.82
20 心鑽漩渦項鍊 How to make ／ P.83

About
Chainmail
Jewelry

初識・圈鍊編織基本功

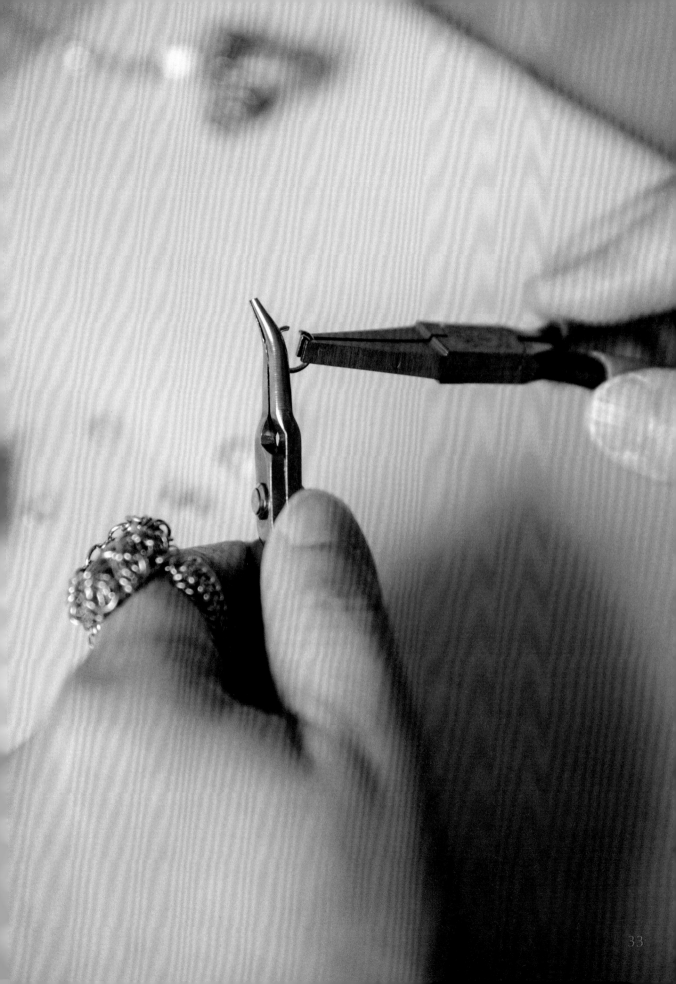

 Chainmail 簡史與發展

在開始學習 Chainmail 編法之前，先輕鬆了解此工藝起源的簡要小知識吧！

關於名稱

可寫成 Chain Mail 也可寫成 Chainmail 或 Chainmaille，中文稱為鎖鏈甲、鎧甲、鏈甲，是一種將小型金屬環依固定形式組合成的盔甲或首飾。Chainmail（鎖鏈甲）一字是較新的用詞，自十七世紀起才開始使用，在此之前都只以 Mail（鐵甲）相稱。

起源自盔甲鐵鏈衣？！

據既有的資料顯示，Chainmail 工藝最早可追溯至公元前世紀，當時的凱爾特人用小鐵圈編織鐵鏈衣，作為戰爭或比武之用的盔甲。

一套鎖鏈甲等價於一座小型農場！

大約在西元前二百年，羅馬人發現高盧人穿著已知的第一件歐洲式排列鎖鏈衫，且很快地應用在他們二級部隊的常用盔甲。從西元前二百年羅馬人的沒落到黑暗時期，鎖鏈是當時歐洲最常見的鎧甲；11、12 世紀時一名騎士全套鎖鏈甲裝備的價值相當於一座小型農場，因此只有貴族騎士才能擁有，鎖鏈甲師傅在中世紀的農奴制度中也是能夠和牧師平起平坐的上等平民，受到普遍的尊敬。

鎖鏈甲走向世界區域化

隨著十字軍東征，歐洲鎖鏈甲製作工藝的藝術才真正發展起來，從歐洲向東蔓延，甚至到我們現在所稱的中東和較北方的維京人，更或在日本也研發出自己風格的鎖鏈。但因日本式鎖鏈的常用排列法比歐式作法更輕更寬，為了增加強度需重複包裹二至三遍，日本師傅得要花較多的心力去思考裝備的哪些部位更需要受到保護。

鎖鏈甲的退場

隨著歐洲開始進行板甲的研發，鎖鏈因兼具保護與靈便活動的特性比硬性金屬更佔優勢，轉為只在手肘關節、膝蓋等部位作重點保護的設計。但不久之後，當全板式盔甲開始流行，完全鉸接關節的技術發明後，鎖鏈也漸漸淡出盔甲的範疇。

從鎖鏈甲轉變成工藝創作

發展至今，鎖鏈已延伸出裝飾性及實用性，甚至結合時裝、應用於服飾上的設計也時常可見。現代鎖鏈藝術家甚至知道一些歷史鎖鏈甲製造者不知道的訊息和材料，不鏽鋼材質就是近年來新興的耐用素材。

在開始學習 Chainmail 編法之前，先輕鬆認識不鏽鋼單圈的規格與尺寸吧！

⊂⊃ 尺寸&標示

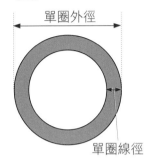

單圈外徑

單圈線徑

國內既有規格的單圈，尺寸單位皆為 mm。
〔例〕線徑 1mm· 外徑 6mm，標示為 1×6。以此類推。

以下為目前現有的不鏽鋼單圈種類&尺寸（常用規格）

圓線單圈

常用尺寸				
0.6×3	0.8×4	1×5	1.2×10	1.5×15
0.6×4	0.8×5	1×6	1.2×12	
	0.8×6	1×7		
	0.8×7	1×8		
		1×10		

方線單圈

常用尺寸	1.2 × 8	1.2 × 10	1.2 × 12

玫瑰金圓線單圈

常用尺寸	1 × 5

離子黑圓線單圈

常用尺寸	1×5	1×6

離子金圓線單圈

常用尺寸	0.8×5	1×6

橢圓單圈 （特殊規格 · 訂製）

常用尺寸	0.8 × 5 × 4	1 × 7 × 5

螺紋單圈 （特殊規格 · 訂製）

常用尺寸	1.5 × 8

材質特性／選用不鏽鋼單圈製作飾品的優點

不鏽鋼是由多種金屬元素組成的合金，其中的兩大元素至關重要。

鉻——會在表面形成一層氧化鉻保護膜，以達到防鏽效果。但至少要含有 11%「鉻」，才能稱為貨真價實的「不鏽」鋼，擁有不容易生鏽的特性。

鎳——是抗腐蝕的最佳材質，含量須達 12% 以上。

⬤⬤ 不鏽鋼種類

依「鉻」、「鎳」兩大金屬元素的比例不同，不鏽鋼分為 200、300、400 等系列。200 系列不鏽鋼因昂貴的「鎳」元素較少，價格較低廉，但也相對容易生鏽。300 系列（304、304L、316、316L）因具有高比例的鉻、鎳，堅固耐用，也是應用最廣的級別。

本書使用的不鏽鋼單圈為 316L，是含碳量較低的 316 鋼種（醫療級不鏽鋼）。除了含有 18% 的鉻（Cr）元素，比 304 不鏽鋼再多了一種鉬（Mo）元素，更耐腐蝕、更堅固，價格也更高；隨著應用於製作飾品的推廣，在國內勢必將帶領一股新的風潮與時尚。

⬤⬤ 不鏽鋼飾品的優點

☑ 清潔方便。

☑ 耐酸鹼、不易氧化、生鏽。

☑ 運動愛好者或易流汗的體質都可配戴。

☑ 敏感肌也ＯＫ。

☑ 中性素材，男女款設計皆適用！

☑ 尺寸規格多樣，依線徑粗細、單圈款式、顏色搭配的變化，作品可纖柔細緻，也可以粗曠雅痞。

！注意！因不鏽鋼導熱快，配戴時請遠離火源！

⬤⬤ 特殊顏色不鏽鋼：離子金（金色）／離子黑（黑色）

離子金、離子黑採用了特殊技術「PVD 真空鍍膜」——用電漿離子打在材料的靶材上，讓靶材的原料噴濺霧化在真空環境裡、附著在工件上，並藉由爐內高溫使表件融化，讓材料與不鏽鋼的表面融合在一起，賦予高硬度性、高耐磨性、高耐腐蝕性及化學穩定性等特質，大幅提高了單圈的外觀耐用性能，因此價格也比一般不鏽鋼單圈高。

※ 資料來源提供：感謝沐錦飾品材料提供專業協助。

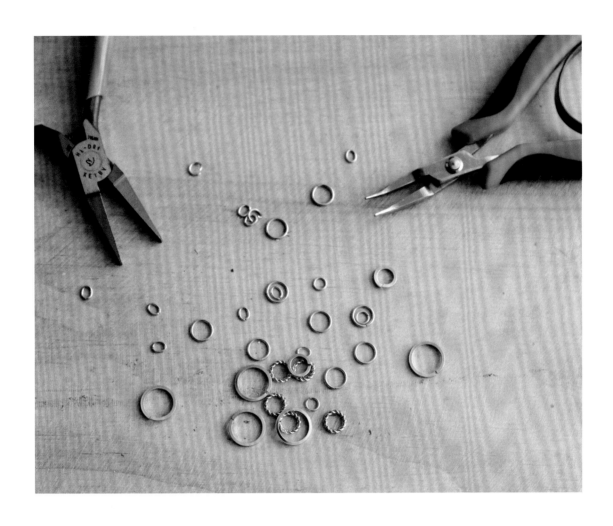

特殊色單圈的開發小故事

在創作 Chainmail 一段不算短的時間後，既有的不鏽鋼色調已無法滿足我，內心一直希望能有更多色彩可讓我作出更多變化。此時廠商正好研發了一款離子金技術的不鏽鋼單圈，它的表面處理最耐用、穩定度最好，我就此順利地遇上了心儀已久的金色不鏽鋼，開始走上淬鍊、變化 Chainmail 作品的歷程。隨後，當我又進一步渴望有黑色能與金色搭配，並將心中所想與廠商討論後又過了一段時日，離子黑問世（灑花、轉圈圈）！

這段過程讓我想到一句話：當你下定決心去完成一件事，全宇宙都會來幫你（出自《牧羊少年奇幻之旅》）。感謝廠商研發新元素的不鏽鋼單圈，讓創作的這條路上不孤單。

工具

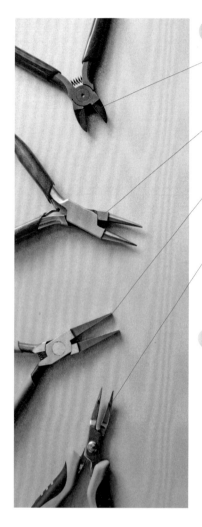

必備款工具

● 斜口鉗／
這是不鏽鋼專用的斜口鉗，可剪不鏽鋼 9 針、不鏽鋼細鍊。

● 圓嘴鉗／
轉 9 針配件時的小幫手。

● 寬口鉗／
開合單圈用，與尖嘴鉗搭配可讓開合單圈更省力。

● 彎嘴鉗／
開合單圈用，尤其操作小單圈時是必備的好幫手，優點是開
闔方圈時比較省力容易開啟。或使用尖嘴鉗也 OK。

選用款工具

● 細尖嘴鉗／
極小單圈的開闔非它不可，或適用於編織圖形空間不大只能
用細尖嘴鉗操作時。

製作 9 針配件

 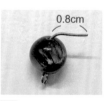

1 將 9 針穿過珠子。

2 將 9 針一端折90 度。

3 留 0.8cm 後剪掉。

4 針端往內折圓。

5 將兩端的 9 針圓圈調整成相同方向，完成！

❶ **不鏽鋼耳勾／**

抗過敏、抗氧化，非常耐用。需有穿耳洞才可使用。

❷ **不鏽鋼龍蝦勾／**

可用於手鍊、項鍊尾端的釦頭，也可以作為活動配件使用。

❸ **不鏽鋼球針／**

在收尾時的最後一顆珠子使用球針，可讓作品的整體感更優化。

❹ **不鏽鋼珠／**

用於裝飾作品或創作來源，尺寸有 2.5mm、3mm、4mm、5mm。

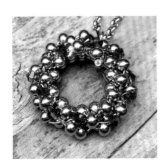

❺ **不鏽鋼 9 針／**

用於串接小珠、配件或五金等，上下可再與其他配件連接。

❻ **不鏽鋼珍珠釦／**

釦頭的一種，運用於手鍊或項鍊等，自行配戴時都很順手。

❼ **不鏽鋼水滴片／**

可作為手鍊或項鍊延長鍊的尾端裝飾。

❽ **不鏽鋼 OT 釦／**

方便穿脫又率性的釦頭，也可以作為長鍊的裝飾。

❾ **毛根／**

用於固定單圈。在編織過程中，有時需要毛根輔助固定比較容易操作。

❿ **串珠墊／**

在編織作業時集中放置小配件，就不易滾動了。

開啟&密合單圈

本書所使用單圈均為不鏽鋼材質，因質地較硬，開啟及密合單圈的施力角度與重點請參照以下示範，並適度拿捏力道以免傷手。操作工具時也應避免雙手懸空，使手肘盡量靠在桌緣，以免雙手痠痛。

> 工具操作方式　　　　　※ 以慣用手右手示範。

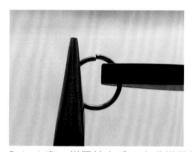
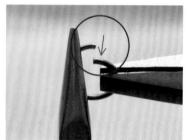

Point1 寬口鉗置於右手，尖嘴鉗置於左手，兩支鉗子呈 90 度夾住單圈的開口兩側。
Point2 注意單圈需置於鉗子中間。
Point3 開單圈時：左手的尖嘴鉗不動，固定單圈；右手寬口鉗往自己方向斜內側開啟。

※ 密合單圈時，以相同要領，一手固定單側，另一手往反方向作閉合。

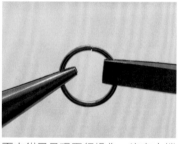
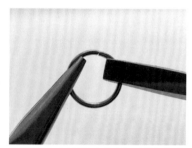

兩支鉗子呈現平行操作，沒有支撐點不易開啟不鏽鋼單圈。

兩鉗子夾在單圈上半部，且沒有支撐點，開啟的單圈不圓也易變形。

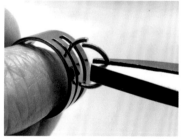

開圈戒指無法完美開啟單圈，易造成變形，不適用於本書作品的單圈操作。

發現單圈沒有密合時，不能只用單支鉗子操作密合，且單圈表面光滑容易滑手受傷。

密合單圈前，先檢查單圈的正反面！ ※以慣用手右手示範。

單圈平放時，左半圓呈平整且可服貼於桌面，此為正面。密合單圈時，要用正面來密合，單圈的圓才能完整。

單圈平放時，左半圓翹起無法完平貼於桌面，此為反面。若用此面密合單圈，會造成單圈不平整。

檢查單圈的密合度！

正確密合的單圈：無缺口且完全平整，不會有上下錯開的狀況。平放時，單圈呈現完整的圓形。

錯誤密合的單圈：上下不平整、有缺口，平放時，單圈不是完整的圓形。

Let's Make Chainmail Jewelry

挑選＆手編．20件圈鍊編織輕珠寶

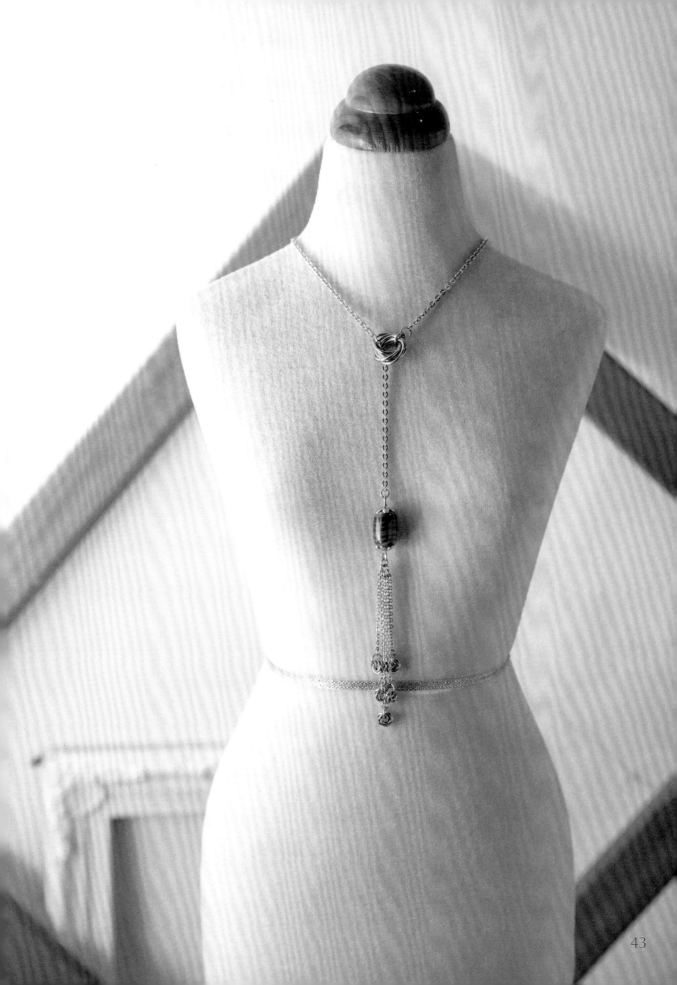

Bayzentine

材料（單圈的尺寸單位皆為 mm）

不鏽鋼單圈／1×6 銅單圈 9 個
　　　　　1×6 不鏽鋼色 16 個

《掃 QR CODE · 看技法實作示範》

step by step

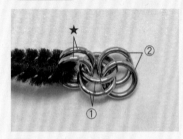

1 毛根穿入 2 個密合的單圈（★），上面加入 2 個單圈（①），再加入 2 個單圈（②）。

※★為方便起編固定用，不算入組數中。

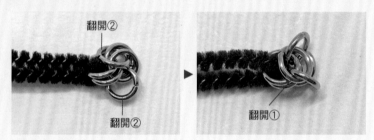

2 翻開 1 次單圈（②），再翻開第 2 次單圈（①）。

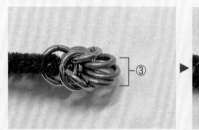
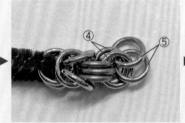
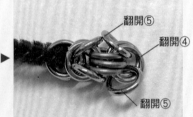

3 翻開 2 次後，加入銅單圈 3 個（③），再加入 2 次 2 個單圈（④→⑤），同樣翻開 2 次（⑤→④）。

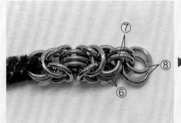
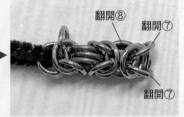
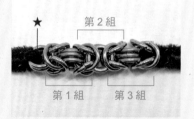

4 加入 3 個銅單圈（⑥）、加入 2 次 2 個單圈（⑦→⑧），再翻開 2 次，完成 2 組圖案。

5 重複相同作法，自由串接至所需長度。在此示範編織至 3 組圖案，完成！

01
莫蘭迪戒指

戒圍尺寸／4.5cm
欣賞圖／P.10

材料（單圈的尺寸單位皆為 mm）

不鏽鋼橢圓單圈／
　0.8×5×4 不鏽鋼色 54 個
不鏽鋼 9 針／1 支
橢圓飾品／ 11×15mm 1 個
日本小金珠／ 2mm×2 顆

(step by step)

1. 編織戒圍

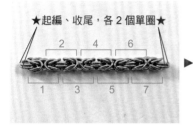

★起編、收尾，各2個單圈★

1 參照 P.44-Bayzentine 技法，但將中間的 3 個單圈改為 2 個，以（2→2→翻開 2 次→ 2 → 2 → 2 →翻開 2 次）為 1 組，編織 7 組。
※ 戒圍長度可依需要增減。

2. 連接橢圓飾品

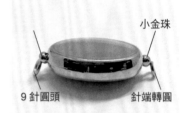

小金珠

9 針圓頭　　針端轉圓

2-1 將 9 針穿入 1 顆小金珠後，穿通飾品的穿孔，再從 9 針針端穿入 1 顆小金珠、針端轉圓處理後，將兩側圓圈往下折。

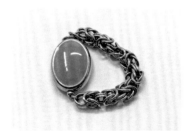

2-2 將一端的 2 個橢圓單圈與 9 針連接，另一側作法一樣。

加 2 個　　　　　加 2 個
橢圓單圈　　　　橢圓單圈

2-3 兩側連接處再各加上 2 個橢圓單圈包住 9 針。

完成！

02
金燦耳環

耳環尺寸／長 3 cm（不含耳勾）
欣賞圖／P.10

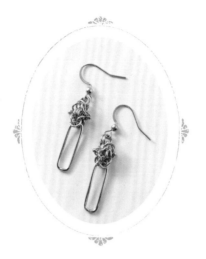

材料（單圈的尺寸單位皆為 mm）

不鏽鋼單圈／
　0.8×5 離子金 26 個
　0.6×3.5 離子金 4 個
不鏽鋼方框／
　20×20 mm 2 個
日本小金珠／2mm 4 個
不鏽鋼耳勾／1 對

step by step

1. 編織耳墜主體

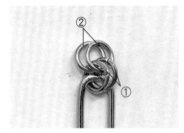

1-1 取不鏽鋼方框，加入 2 次 2 個 0.8×5（①②）。

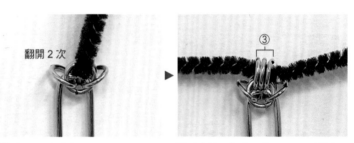

1-2 翻開 2 次（參照 P.44-Bayzentine 影片）後，加入 3 個 0.8×5（③）。

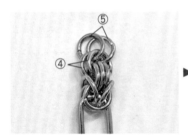

1-3 再加入 2 次 2 個 0.8×5（④⑤），翻開 2 次（⑤→④）。
※ 串接口訣：2→2→翻開 2 次→3→2→2→翻開 2 次。

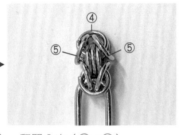

1-4 再加入最後 2 個 0.8×5（⑥：與耳鉤連接用）。

2. 連接耳勾

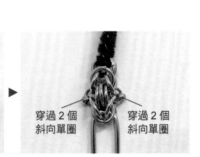

小金珠穿過 1 個 0.6×3.5

穿過 2 個斜向單圈　　穿過 2 個斜向單圈

1-5 準備 2 個日本小金珠各穿過 1 個 0.6×3.5，再分別穿過兩側的 2 個斜向單圈。

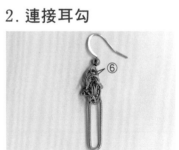

2 將最後 2 個單圈（⑥）接上不鏽鋼耳勾，完成！
※ 共作 1 對。

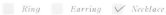
03
三角鑲嵌項鍊

鍊墜尺寸／單邊長 1.5 cm
欣賞圖／P.10

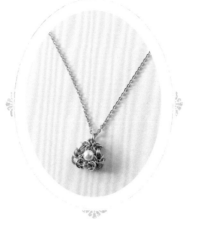

材料（單圈的尺寸單位皆為 mm）

不鏽鋼單圈／
　0.8×5 離子金 18 個
　0.8×5 不鏽鋼色 25 個
施華洛水晶珍珠／5mm 1 顆
不鏽鋼線／
　粗 0.25mm×10cm 1 條
不鏽鋼鍊含龍蝦勾／1 組

(step by step)

1. 編織鍊墜主體

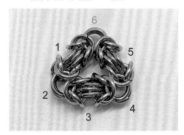

1-1 參照 P.44-Bayzentine 技法，依上圖配色完成 5 組。再將頭尾都翻開 2 次後，加入 3 個單圈（第 6 組），連接成三角編織。

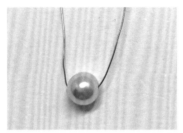

1-2 取 5mm 珍珠穿入不鏽鋼線。

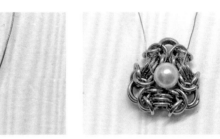

1-3 將珍珠放在三角編織主體的中央空洞處。

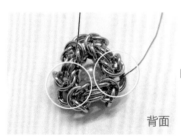

▶

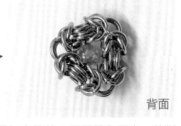

背面　　　　　　　　　　背面

1-4 不鏽鋼線從縫隙穿往背面，於圈記處捲繞 2 個單圈作固定，剪斷多餘的不鏽鋼線後藏線收尾。

2. 連接鍊子

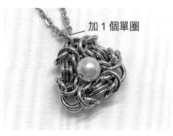

加 1 個單圈

2 在 3 個離子金單圈處，加入 1 個不鏽鋼色單圈，穿過不鏽鋼鍊。

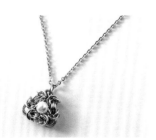

完成！

Box Chain

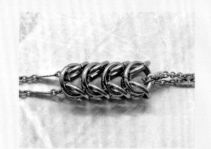

材料（單圈的尺寸單位皆為 mm）

不鏽鋼單圈／1×7 不鏽鋼色 16 個

《掃 QR CODE · 看技法實作示範》

step by step 製作説明：每 1 組編織由 4 個單圈組成，口訣：2→2→翻開 2 次。

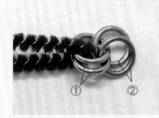

1 先將毛根套入 2 個密合的單圈（①），再加入 2 個單圈（②）。
※ 為了清楚辨識編織動作，示範步驟中部分改以銅單圈呈現。

翻開②

2 先翻開②（第 1 次），再翻開①（第 2 次），完成第 1 組。

翻開①

翻開①

3 繼續加上 2 個單圈（③），再加上 2 個單圈（④）。

④

③

4 同樣翻開 2 次後，完成第 2 組。

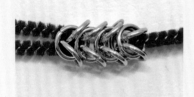

5 重複相同作法，自由串接至所需長度。以上示範至 4 組編織，完成！

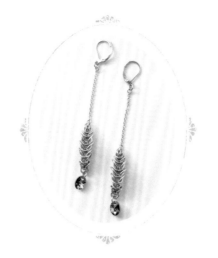

04
印加普諾
垂墜耳環

耳環尺寸／長 8 cm（不含耳勾）
欣賞圖／ P.12

材料（單圈的尺寸單位皆為 mm）

不鏽鋼單圈／
　0.6×3 不鏽鋼色 4 個
　0.6×4 不鏽鋼色 2 個
　0.8×4 不鏽鋼色 4 個
　0.8×5 不鏽鋼色 38 個
　1×7 不鏽鋼色 24 個
施華洛水晶／
　8mm 邊洞橢圓形 2 顆
不鏽鋼細鍊／長 3cm 2 條
不鏽鋼法式耳勾／ 1 對

(step by step)

製作說明：參照 P.48-Box Chain 技法，以 0.8×5 做 2 組編織→ 1×7 做 3 組編織→ 0.8×5 做 2 組編織。

1. 編織耳墜主體

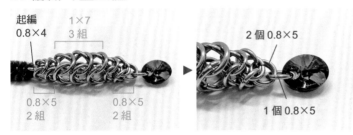

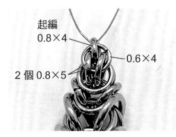

1-1 先以毛根固定 1 個 0.8×4，接著以 0.8×5 做 2 組編織、1×7 做 3 組編織、0.8×5 做 2 組編織。

1-2 最後一組 0.8×5 翻開 2 次後，加入 2 個 0.8×5，再加 1 個 0.8×5 與水晶作連接。

1-3 依圖示，取 0.6×4 穿過起編端 的 2 個 0.8×5 及 1 個 0.8×4 後，密合固定。

2. 連接法式耳勾

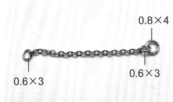

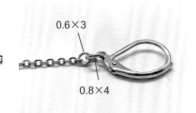

2-1 3cm 不鏽鋼細鍊兩端各穿入 1 個 0.6×3，右側再加入 1 個 0.8×4。共做 2 條。

2-2 以細鍊的 0.6×3 端，與編織主體的 0.8×4 連接。

2-3 在細鍊的 0.8×4 端，連接耳勾。

完成！
※ 共作 1 對。

05
印加普諾 珍珠短鍊

短鍊尺寸／長 39 cm（不含釦頭）
欣賞圖／P.12

材料（單圈的尺寸單位皆為 mm）

不鏽鋼單圈／
　0.8×5 不鏽鋼色 20 個
　0.8×4 不鏽鋼色 2 個
　1×7 不鏽鋼色 24 個
　1.2×10 不鏽鋼色 12 個
天然珍珠／
　約 10mm 不規則 2 顆
日本小金珠／2mm 4 顆
不鏽鋼 9 針／2 支
不鏽鋼鍊／長 14cm 2 條
不鏽鋼珍珠釦／1 組

step by step

1. 編織圖案編鍊主體

1-1 將毛根穿入 1 個 0.8×4 單圈（★）後，加入 2 次 2 個 0.8×5 單圈。

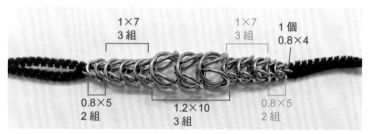

1-2 參照 P.48-Box Chain 技法，0.8×5 做 2 組編織→ 1×7 做 3 組編織→ 1.2×10 做 3 組編織→ 1×7 做 3 組編織→ 0.8×5 做 2 組編織 & 翻開 2 次，再加入 1 個 0.8×4，完成！

2. 製作珍珠配件

2 將珍珠、日本小金珠如圖示，穿過 9 針製作 2 個配件（9 針配件作法參照 P.38）。

3. 連接編鍊主體 · 珍珠配件 · 鍊子

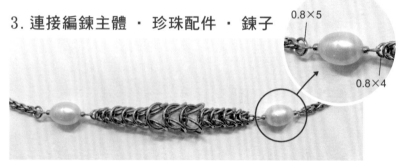

3-1 珍珠配件一側與主體兩端的 0.8×4 連接，另一側加上 1 個 0.8×5，與 1 條鍊子作連接。

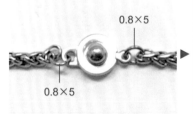

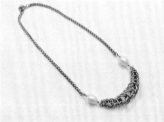

3-2 2 條鍊子的另一端，各加上 1 個 0.8×5，與珍珠釦作連接。完成！

European 4 in 1

材料（單圈的尺寸單位皆為 mm）

不鏽鋼單圈／1×6mm 共 11 個

《掃 QR CODE · 看技法實作示範》

(*step by step*) ──────────────────────────────

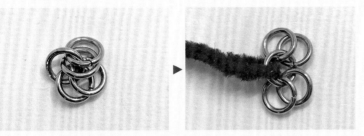

1 將 1 個開啟的單圈套入 4 個密合的單圈後，密合單圈並用毛根固定，將 4 個單圈平分兩側，完成第 1 組。

※ 以中段單圈為組的單位，每 1 個中段單圈都與上下各 2 個單圈串接在一起。

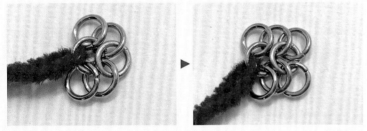

2 取 1 個單圈套住上下各 1 個單圈，再加入 2 個單圈同樣分置兩側，完成第 2 組。

※ 為了清楚辨識編織動作，在此將中段的加圈改以銅單圈呈現。

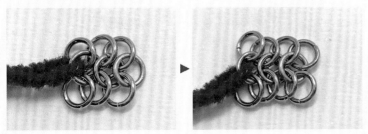

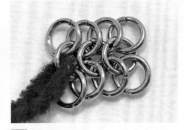

3 重複上步驟，取 1 個單圈套住上下各 1 個單圈，再加入 2 個單圈同樣分置兩側。

4 重複相同作法，自由串接至所需長度。以上示範至 3 組編織，完成！

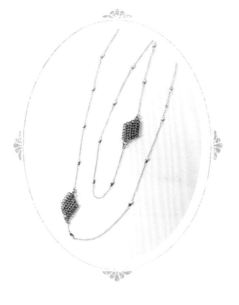

06
雙色菱形長鍊

長鍊尺寸／長 97 cm
織片尺寸／2×2 cm（1 個）
欣賞圖／P.14

材料（單圈的尺寸單位皆為 mm）

不鏽鋼單圈／
　　1×5 玫瑰金 42 個
　　1×5 不鏽鋼色 42 個
　　0.8×4 不鏽鋼色 4 個
　　0.6×3 不鏽鋼色 4 個
不鏽鋼造型鍊／
　　35cm 1 條
　　55cm 1 條

（ *step by step* ）

1. 編織主體

1-1 將 1 個密合的玫瑰金單圈
（★）加入 3 個單圈後，如圖示
排列分配 3 個單圈：2 個在上，1
個在下。

> Point！注意中間單圈與其
> 他單圈交疊的上下關係。

1-2 加入毛根固定中間單圈
（★）。

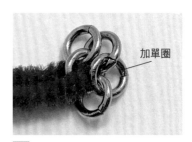

加單圈

1-3 在中間加入新單圈，依圖示
方向套住上下 2 個單圈。

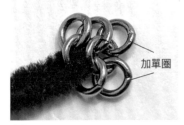

加單圈

1-4 在 1-3 加圈的上下各加入 1
個單圈。

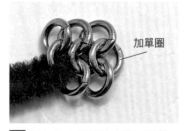

加單圈

1-5 再加入 1 個新的中間單圈後，
同樣套住上下 2 個單圈。

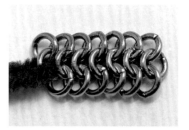

1-6 重複 1-4、1-5 作法，編織成
如圖所示：上排 7 個單圈，中間
7 個單圈，下排 6 個單圈。

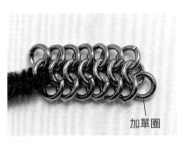

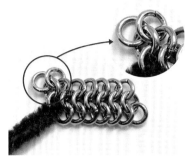

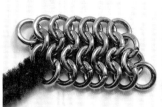

1-7 最後在下排再加入 1 個單圈。

加單圈

1-8 改以不鏽鋼色單圈往上加編。如圖示，在上排第 1 個玫瑰金位置加 1 個單圈後，再加入 1 個單圈套住 2 個玫瑰金。

1-9 重複上步驟，每 2 個玫瑰金加 1 個單圈，共加入 7 個原色單圈。

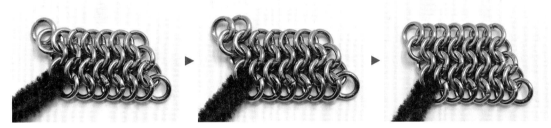

1-10 繼續往上加單圈。延續相同作法，先單獨加 1 個單圈，再每 2 個單圈加套 1 個新單圈。

2. 連接鍊子

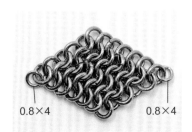

0.8×4 0.8×4

1-11 編織至三排，菱形完成。再在兩銳角端，各加 1 個 0.8×4。共作 2 組。

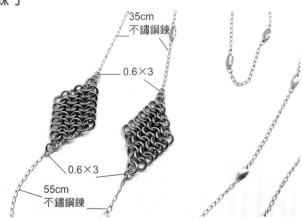

35cm
不鏽鋼鍊

0.6×3

0.6×3

55cm
不鏽鋼鍊

2 35cm、55cm 不鏽鋼鍊兩端各加 1 個 0.6×3，分別與 2 個菱形編織尖端的 0.8×4 連接。完成！

53

07
鎧甲式杯套

造型鍊尺寸／長 27.5 cm
欣賞圖／P.14

材料（單圈的尺寸單位皆為 mm）

不鏽鋼單圈／
　1×6 不鏽鋼色 180 個
　0.8×5 不鏽鋼色 2 個
不鏽鋼細鍊／ 24.5 cm 1 條
市售杯套／ 1 個

step by step

1. 編織圖案造型鍊

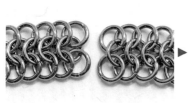 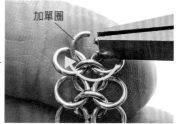

1-1 參照 P.51-European 4 in 1 作法，共編織 59 組（以中段單圈為組的單位）後，先從一端加 1 個中段單圈，如圖示方向由下往上勾住 2 個單圈。
※ 為了清楚辨識編織動作，在此將加圈改以銅單圈呈現。

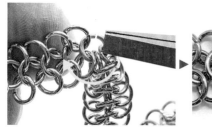 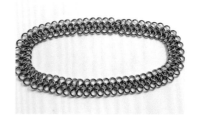

1-2 再往另一端，由下往上繞過 2 個單圈後密合。

1-3 完成環形連接。

2. 與細鍊一起固定在杯套上

2-1 將細鍊套在杯套上緣用手縫線固定一圈，編織好的環形鍊調整至適當位置。

2-2 在正面、背面中心，如圖示各以 1 個 0.8×5 連接環形鍊及細鍊。完成！

Half Persian 3 in 1

材料（單圈的尺寸單位皆為 mm）

不鏽鋼單圈／1×7mm 不鏽鋼色 12 個

作法 1　　作法 2

《掃 QR CODE，看技法實作示範》

作法 1 step by step　製作說明：此技法共介紹 2 種作法，自由擇一操作順手的方式編織吧！
Point！此技法請注意單圈的交疊方向。

1 取開啟的 1×7（②）套入密合的 1×7（①）後，密合②。
※ 為了清楚辨識編織動作，在此將雙數的加圈改以銅單圈呈現。

2 重疊單圈，並套入毛根固定。

3 在①的位置加入③。

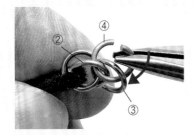

4 再加入④，依圖示方向，穿過③→②。

5 密合④，完成 2 組編織。

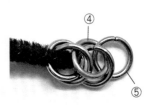

6 將⑤單獨穿過④。

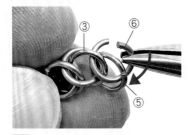

7 再加入⑥，依圖示方向，穿過⑤→③。

8 密合⑥，完成第 3 組編織。

9 重複以上步驟，完成需要的長度。

★編織重點：
加圈的單數（③⑤⑦……）與 1 個單圈連接後，位於下層。
加圈的雙數（④⑥⑧……）與 2 個單圈連接後，位於上層。

作法 2 step by step　※為了清楚辨識作法，以下將與 3 個單圈連接的單圈改以銅單圈呈現。

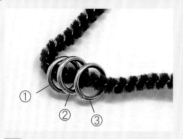

1 取毛根穿入 3 個單圈（①②③）。

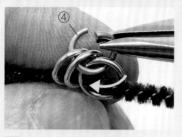

2 另取 1 個開啟的單圈（④），如圖示方向穿過 3 個單圈。

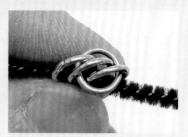

3 將單圈密合。

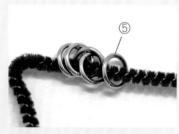

4 加入 1 個單圈（⑤）。

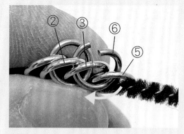

5 另取 1 個單圈（⑥），如圖示方向先穿過⑤，再套入③→②。

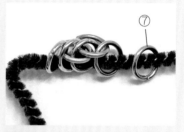

6 密合後，再加入 1 個單圈（⑦）。

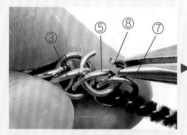

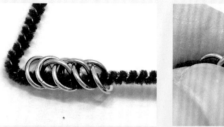

7 另取 1 個單圈（⑧），如圖示方向先穿過⑦再套入⑤→③，密合。

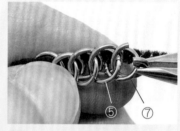

8 最後一組不加圈，另取 1 個單圈直接套入⑦⑤。

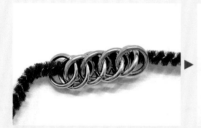

9 密合單圈，取下毛根，再取下第 1 個單圈①。完成！

08
索菲亞戒指

戒圍尺寸／ 7.5 cm
欣賞圖／ P.16

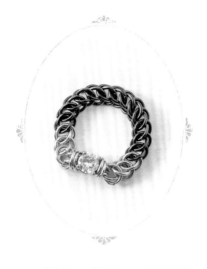

材料（單圈的尺寸單位皆為 mm）

不鏽鋼單圈／
　　0.8×5　離子金　16 個
　　0.8×5　離子黑　26 個
鋯石／ 5mm　1 顆
不鏽鋼 9 針／ 2 根

(step by step)

1. 編織圖案編鍊

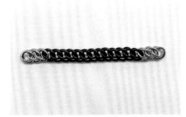

1 參照 P.55-Half Persian 3in 1 技法，依序編織 3 組離子金→ 13 組離子黑→ 3 組離子金。

2. 製作＆連接 9 針配件

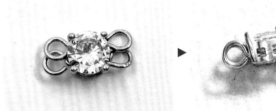

2-1 5mm 鋯石從底部縫隙穿入 2 根 9 針後，將針端收尾，完成 9 針配件（參照 P.38）。

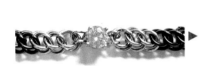

2-2 以鋯石兩側的 9 針，分別與編鍊兩端的 2 個離子金連接。

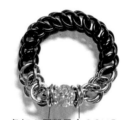

各加 2 個離子金 0.8×5

2-3 鋯石兩側再各加 2 個離子金 0.8×5。戒指完成！

Point　編織完成後，發現戒圍不合手指尺寸怎麼辦？

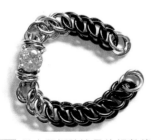

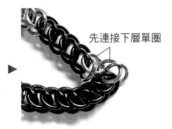

先連接下層單圈

1 從中段拆除適量的組數後，再重新連接。此時先開啟 1 個下層單圈（離子金），並彼此連接。
※ 為了清楚辨識作法，在此將連接處的各 2 個上、下層單圈改以不鏽鋼色、離子金表示。

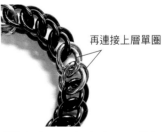

再連接上層單圈

2 接著再開啟 1 個上層單圈（不鏽鋼色）、彼此連接，完成！

09
亨利二世手鍊

鍊圍尺寸／ 18.5 cm（不含釦頭）
欣賞圖／ P.16

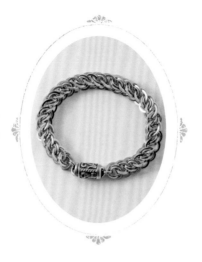

材料（單圈的尺寸單位皆為 mm）

不鏽鋼方圈／
　　1.2×10 不鏽鋼色 62 個
不鏽鋼單圈／
　　1×8 不鏽鋼色 32 個
　　1×7 不鏽鋼色 4 個
不鏽鋼磁釦／ 1 組

step by step

製作說明：第 1、3、5……單數組／ 4 個單圈：（1 個方圈 +1 個 1×8 單圈）×2
　　　　　第 2、4、6……雙數組／ 2 個單圈：1 個方圈 ×2

1. 編織圖案編鍊

1-1 參照 P.55-Half Persian 3in 1 技法編織。先密合 1 個 1.2×10 方圈 +1 個 1×8 單圈。

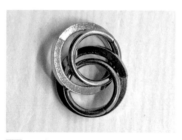

1-2 再套入 1 個方圈 +1 個 1×8 單圈。
※ 注意加圈方向！需與圖面位置相同。

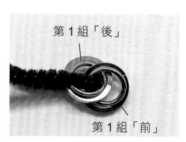

1-3 如圖示重疊整理 4 個單圈，並用毛根固定（完成第 1 組）。

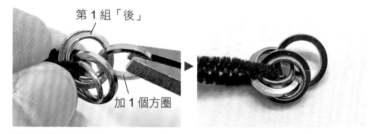

1-4 在第 1 組「後」單圈位置加入 1.2×10 方圈。

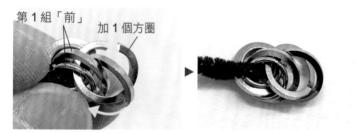

1-5 另取 1 個 1.2×10 方圈依序穿過 1-4 加上的方圈→第 1 組「前」單圈，密合後完成第 2 組（2 個單圈）。

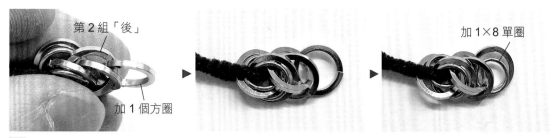

1-6 如圖在第 2 組「後」單圈上加 1.2×10 方圈，再在同位置加上 1×8 單圈。

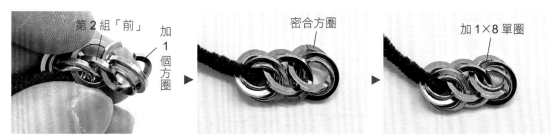

1-7 取 1.2×10 方圈依序穿過 1-6 加上的 2 個單圈→第 2 組「前」單圈，密合後在同位置再加上 1×8，完成第 3 組。

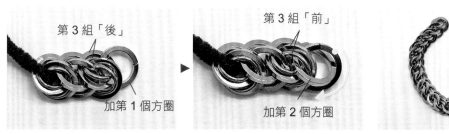 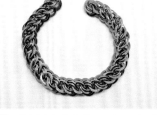

1-8 在第 3 組「後」單圈上加入 1 個方圈，再另取 1 個方圈依序穿過黃點處方圈→第 3 組「前」單圈，密合後完成第 4 組（2 個單圈）。

1-9 重複以上步驟做 31 組，完成手鍊編織。

2. 連接磁釦

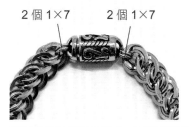

2 磁釦兩側用 2 個 1×7 連接手鍊，完成！

編
織
技
法

Helm

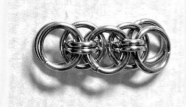

材料（單圈的尺寸單位皆為 mm）

不鏽鋼單圈／1×7mm 不鏽鋼色 8 個
　　　　　　 0.8×5mm 不鏽鋼色 4 個

(作法 1 step by step)　製作說明：此技法共介紹 2 種作法，自由擇一操作順手的方式編織吧！

1 取毛根固定 2 個密合的 1×7（①）。

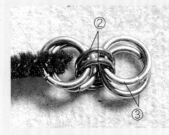

2 取 2 個開啟的 0.8×5（②）套入①，再加入 2 個密合的 1×7（③）後，密合②。
※ 為了清楚辨識作法，此步驟起將重點連接處的單圈改以銅單圈表示。

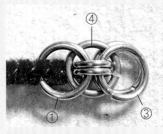

3 在①③的兩個單圈之間，加入 1 個 1×7（④）。

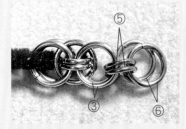

4 開啟 2 個 0.8×5（⑤），套入③，再加入 2 個密合的 1×7（⑥）後，密合⑤。

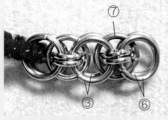

5 在③⑥的兩個單圈之間，加入 1 個 1×7（⑦）。完成！

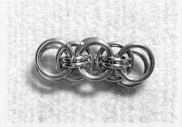

6 完成！

作法 1 作法 2

《掃 QR CODE・ 看技法實作示範》

作法 2 step by step

1 同樣取毛根固定 2 個密合的 1×7（①），加入 2 個 0.8×5（②）。
※ 為了清楚辨識作法，此步驟起將重點連接處的單圈改以銅單圈表示。

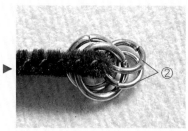

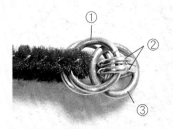

2 取 1 個 1×7（③），從①的 2 個 1×7 中間穿過，並包住②的 2 個 0.8×5 後密合。

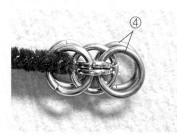

3 取 2 個 1×7（④），分別從③的上下穿過②後密合。

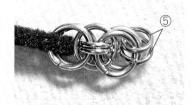

4 取 2 個 0.8×5（⑤），套在④上。

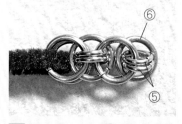

5 取 1 個 1×7（⑥），從④的 2 個 1×7 中間穿過，並包住⑤的 2 個 0.8×5 後密合。

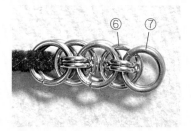

6 取 2 個 1×7（⑦），分別從⑥的上下套在⑤上。

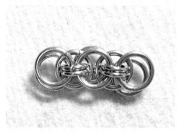

7 完成！

61

Helm

Cell Phone Charm ☑
Bracelete ▢

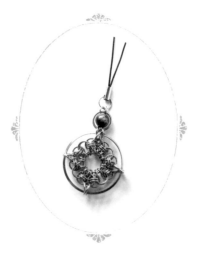

10
魔法虎眼掛飾

掛飾尺寸／長 5.5 cm（不含掛繩）
欣賞圖／P.18

材料（單圈的尺寸單位皆為 mm）

不鏽鋼單圈／
　1×6 不鏽鋼色 20 個
　1×8 不鏽鋼色 32 個
　0.8×5 不鏽鋼色 18 個
　1.2×12 不鏽鋼色 2 個
虎眼石／8mm 1 個
不鏽鋼 9 針／1 支
不鏽鋼圓框／直徑 36mm 1 組
手機掛繩／1 條

(step by step)

1. 編織圓環編鍊

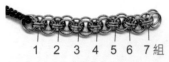

1-1 參照 P.60-Helm 技法，以 1×8、1×6 完成 7 組 Helm 編織。

1-2 如圖示，在 1×6 兩側的 3 個 1×8 交接處各加入 1 個 0.8×5，共加入 12 個。

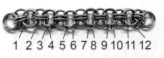

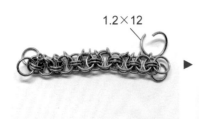

1-3 開啟 1 個 1.2×12，如圖示穿過 12 個 0.8×5 後，密合 1.2×12 單圈。

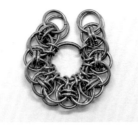

1-4 取 2 個 1×6 連接兩端的各 2 個 1×8。

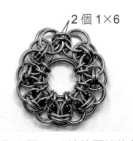

2. 連接圓環編鍊＆圓框，製作吊飾主體

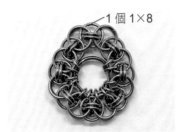

1-5 取 1 個 1×8 穿夾在兩端各 2 個 1×8 中間，並包住 2 個 1×6 後密合。

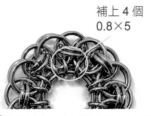

1-6 最後以 1-2 相同作法，在圖示位置補上 4 個 0.8×5，完成圓形編織。

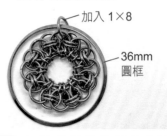

2-1 在圓環編織外圍的 2 個 1×8、1 個 1×8 交接處加入 1×8，與 36mm 圓框串接固定，密合單圈。

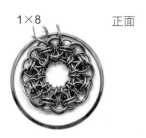

正面

1×8

2-2 如圖示在左側交接處同樣加入1×8並繞過圓框，暫不密合。

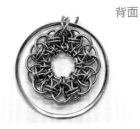

背面

2-3 翻到背面，穿過2-1的1×8與之交錯。

★ 正面

2-4 翻回正面後密合單圈，完成1組交錯固定（★）。

3. 製作9針配件，連接吊飾主體&手機掛繩

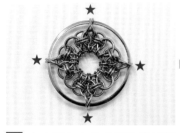

2-5 在上下左右共4個位置加圈（★），完成圓環編織&圓框的固定。

1.2×12

3-1 開啟1.2×12，並以9針穿過8mm圓珠，轉好9針配件（參照P.38）。

3-2 將9針配件一端先穿過1.2×12，再將另一端也穿過1.2×12後密合。

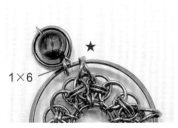

1×6

3-3 從9針配件一端的左側加1個1×6，在圓環編織與圓框的1個★固定處的左側與圓框連接。

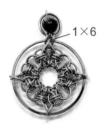

1×6

3-4 在9針配件端的右側也加1個1×6，移往★右側與圓框連接，完成固定（9針配件的1個圓圈端在2個1×6中間）。

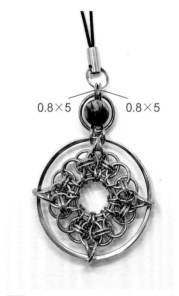

0.8×5　　0.8×5

3-5 如圖示在9針配件左右兩側各加1個0.8×5，再與手機掛繩連接，完成！

11
阿帕契手鍊

鍊圍尺寸／22 cm
欣賞圖／P.18

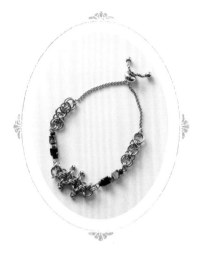

材料（單圈的尺寸單位皆為 mm）

不鏽鋼單圈／
　1×7 不鏽鋼色 27 個
　0.8×5 不鏽鋼色 34 個
　0.6×4 不鏽鋼色 4 個
方形雪花石／4mm 4 個
不鏽鋼珠／3mm 6 個
日本珠／3mm 黑色 4 個
不鏽鋼 9 針／2 支
不鏽鋼伸縮鍊／1 組

(step by step)

1. 編織圖案編鍊

1-1 參照 P.60-Helm 技法，以 8 個 1×7、4 個 0.8×5 完成 2 組 Helm 編織。共作 2 個。

0.8×5

1-2 以 11 個 1×7、6 個 0.8×5 完成 3 組編織後，在圖示的 3 個 1×7 交接處，各加 1 個 0.8×5。

不鏽鋼珠
0.6×4

1-3 將圖示的每 2 個 0.8×5，加 1 個穿入 3mm 不鏽鋼珠的 0.6×4。

2. 製作 9 針配件

2-1 不鏽鋼 9 針依序加入 3mm 日本珠→雪花石→3mm 不鏽鋼珠→雪花石→3mm 日本珠。

2-2 處理針端，進行 9 針配件加工（參照 P.38）。共作 2 個。

3. 連接 9 針配件 ＆編鍊＆伸縮鍊

2 個 0.8×5
2 個 0.8×5

3-1 在 9 針配件兩端各加 2 個 0.8×5，與 1-1、1-3 的 Helm 編鍊連接。

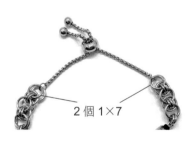

2 個 1×7

3-2 如圖示，以不鏽鋼伸縮鍊上的單圈，與 2 個 1-1 編鍊另一端的 2 個 1×7 連接。完成！

Japanese 2 by 2

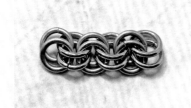

材料（單圈的尺寸單位皆為 mm）

不鏽鋼單圈／1×6mm 銅單圈 6 個
1×6mm 不鏽鋼色 6 個

《掃 QR CODE・看技法實作示範》

(*step by step*)

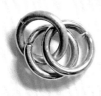

1 開啟 1 個銅單圈，套入密合的 2 個不鏽鋼色單圈後，密合銅單圈。

再加 **1** 個銅單圈

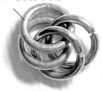

2 同樣位置再加入 1 個銅單圈。

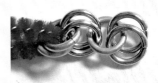

3 取毛根固定一端 2 個單圈，繼續穿過 1 個開啟的銅單圈、加入 2 個密合的不鏽鋼色，再密合銅單圈。。

再加 **1** 個銅單圈

4 在步驟 3 銅單圈的相同位置再加 1 個銅單圈。

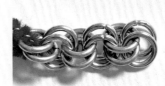

5 重複以上步驟，如圖示依序加入單圈。完成 6 組雙單圈編織。

12
MINI
法式手鍊

鍊圍尺寸／ 19 cm
欣賞圖／ P.20

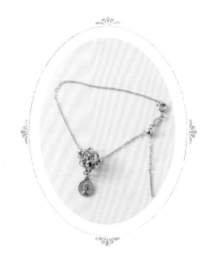

材料（單圈的尺寸單位皆為 mm）

不鏽鋼單圈／
　0.8×5 不鏽鋼色 38 個
　0.8×4 不鏽鋼色 2 個
不鏽鋼定位珠／ 4mm 2 顆
不鏽鋼飾品／
　直徑 10mm 1 個
不鏽鋼手鍊／ 1 組

(*step by step*)

製作說明：此作品是由 Japanese 2by 2 基本技法延伸而來，以球體設計命名為 Japanese Balls。
※ 為了清楚辨識編織動作，以下示範步驟中部分改以銅單圈呈現。

1. 編織立體球體

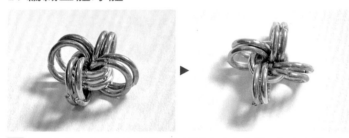

1-1 重疊 3 個密合的 0.8×5 後，如圖示在十字位置，加上 2 個 0.8×5（共 4 組）。

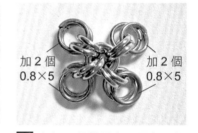

加 2 個 0.8×5　　加 2 個 0.8×5

1-2 在每一組雙圈上，再加 2 個 0.8×5。

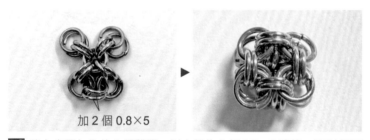

加 2 個 0.8×5

1-3 將上步驟加入的 2 組雙圈，以立起的 2 個 0.8×5 連接，再以相同作法圍合一圈。

加 2 個 0.8×5

1-4 將上步驟立起的 1 組雙圈加 2 個 0.8×5。

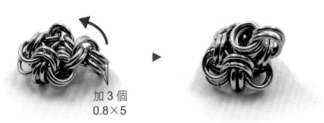

加 3 個 0.8×5

1-5 在上步驟的 2 個單圈上加 3 個 0.8×5，再如圖示方向將此 3 個單圈翻到左側（編織主體中央上方）。

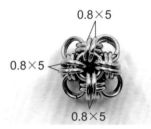

0.8×5

0.8×5

0.8×5

1-6 依序將立起的雙圈各加 2 個 0.8×5，與翻至中央的 3 個 0.8×5 連接。球體完成。

2. 接上飾品

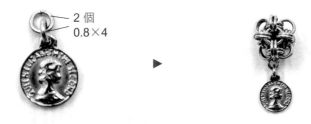

2 不鏽鋼飾品加上 2 個 0.8×4，與球體連接。

3. 連接手鍊

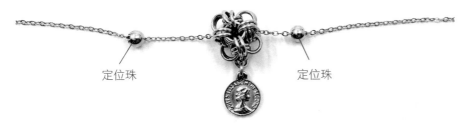

定位珠 定位珠

3-1 從手鍊的柱型端，依序加入：定位珠→球體→定位珠。

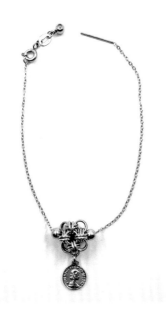

3-2 將球體置中，定位珠固定兩
側。完成！

Lutra

材料（單圈的尺寸單位皆為 mm）

不鏽鋼單圈／1×8mm 不鏽鋼色　10 個
　　　　　　1×6mm 不鏽鋼色　9 個

《掃 QR CODE · 看技法實作示範》

step by step

1 開啟 1 個 1×8（★），加入 3 個密合的 1×6（①）後，密合 1×8 並以毛根固定。
※ 此處的★是為了方便後續編織作業的起編固定環，不算入編織圖案中。

3 個 1×6

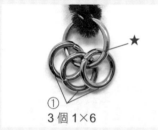

③ 3 個 1×6

2 另作一組 1×8（②）加上 3 個 1×6（③），將②套在上步驟①的中央上。
※ 為了清楚辨識作法，自步驟 2 起，將重點連接處的單圈改以銅單圈表示。

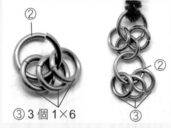

正面

3 再取 1 個 1×8（④），套在①的 3 個 1×6 上，並使其位於②的上方。

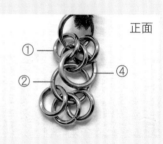

背面

4 繼續在②的上方，同樣取 1 個 1×8（⑤），套在①的 3 個 1×6 上。

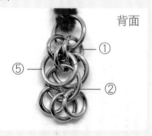

5 再作一組 1 個 1×8（⑥）加 3 個 1×6（⑦）。⑥套在③中央單圈位置上。

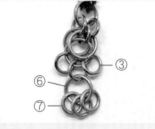

6 再取 2 個 1×8（⑧⑨），分別在⑥的正面及背面，套在③的 3 個單圈上。

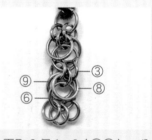

第1組
第2組

7 完成 2 組編織。
※1 組編織：3 個 1×6+3 個 1×8。

8 最後一組不加 1×6，將⑦中央單圈先加入 1 個 1×8（⑧）。

9 再取 2 個 1×8（⑨⑩），分別從⑧的正面及背面，套在⑦的 3 個 1×6 上。完成 3 組編織。

14
圓桌圖騰手鍊

鍊圈尺寸／18 cm（不含釦頭）
欣賞圖／P.23

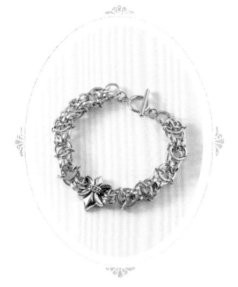

材料（單圈的尺寸單位皆為 mm）

不鏽鋼方圈／
　　1.2×10 不鏽鋼色 32 個
　　1.2×8 不鏽鋼色 36 個
不鏽鋼單圈／
　　1×6 不鏽鋼色 23 個
不鏽鋼圓桌飾品／
　　20×30mm　1 個
不鏽鋼 OT 鉤／1 組

(*step by step*)

1. 編織主體

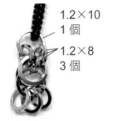

1.2×10
1 個

1.2×8
3 個

▶

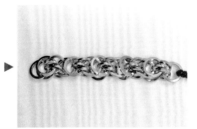

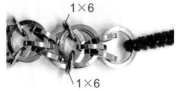

1×6

1×6

1-1 先密合 30 個 1.2×8 方圈備用，再參照 P68-Lutra 技法，以方圈 1.2×10 套接方圈 1.2×8 作 5 組 Lutra 編織。

1-2 在每一組 Lutra 編織的 3 個 1.2×10 方 圈 兩 側，各 加 1 個 1×6 單圈。

2. 連接 OT 釦

3. 連接圓桌飾品

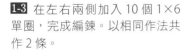

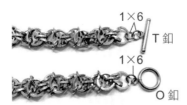

1×6
T 釦
1×6
O 釦

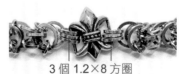

3 個 1.2×8 方圈

1-3 在左右兩側加入 10 個 1×6 單圈，完成編鍊。以相同作法共作 2 條。

2 在 2 條編鍊的單個 1.2×10 方圈端分別加入 OT 釦。T 釦加 2 個 1×6 單圈與編鍊連接，O 釦加 1 個 1×6 單圈與編鍊連接。

3 在圓桌飾品兩側，各加 3 個 1.2×8 方圈，分別與 2 條編鍊末端的中央 1 個 1.2×10 方圈連接。完成！

13
環環相扣長鍊

鍊墜尺寸／總長 82cm（下擺墜飾長 8cm）
欣賞圖／P.22

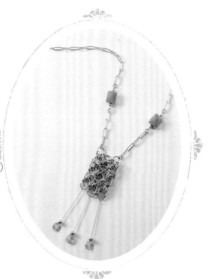

材料（單圈的尺寸單位皆為 mm）

不鏽鋼單圈／
　1×8 不鏽鋼色 30 個
　1×6 不鏽鋼色 33 個
　0.8×4 不鏽鋼色 8 個
不鏽鋼珠／
　4mm 3 顆
　3mm 4 顆
方形綠色飾品／
　10×8 mm　2 個
不鏽鋼棒棒糖造型針／
　4.5 cm 3 支
不鏽鋼鍊／
　4cm 2 條
　61cm 1 條

step by step

1. 編織鍊墜織片

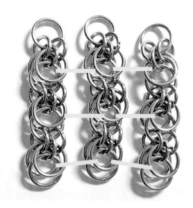

1-1 參照 P68-Lutra 技法，製作 3 組 Lutra 編織的編鍊。共作 3 條。黃線標示處，為預定左右固定的加圈位置。

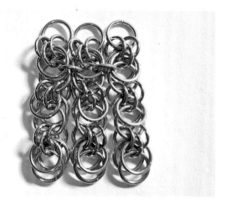

1-2 將第 1、2 條的第一組 3 個 1×8，以 1 個 1×6 連接。第 2、3 條，也同樣以 1 個 1×6 連接。
※ 為了清楚辨識作法，在此將重點連接處的單圈改以銅單圈表示。

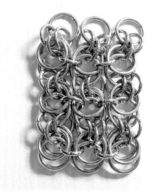

1-3 在圖示位置，以相同作法，將相鄰的 3 個 1×8 各以 1 個 1×6 連接。3 條編鍊相互連接完成。

2. 連接棒棒糖造型針配件

4mm
不鏽鋼珠

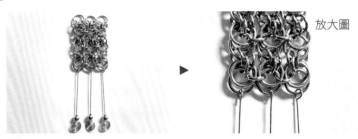

放大圖

2-1 從棒棒糖造型針的針端穿入 4mm 不鏽鋼珠,再將針端繞圓,製作棒棒糖造型針配件。共作 3 個。

2-2 開啟編織主體最下方的 3 個 1×8 單圈,分別與 3 個棒棒糖造型針配件的圓圈連接。

3. 連接鍊墜 ‧ 方形配件 ‧ 不鏽鋼鍊

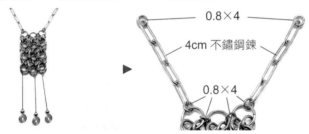

0.8×4

4cm 不鏽鋼鍊

0.8×4

3-1 在圖示位置,將織片最上方的 3 個 1×8,以 0.8×4 連接固定。再取 2 條 4cm 不鏽鋼鍊,兩端各加 1 個 0.8×4,一端如圖示與編織主體連接。

3-2 依 9 針配件作法(參照 P.38),依序加入 3mm 不鏽鋼珠→方形飾品→3mm 不鏽鋼珠,完成 2 組方形配件。

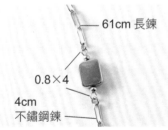

61cm 長鍊

0.8×4

4cm
不鏽鋼鍊

3-3 將方形配件下端與 4cm 不鏽鋼鍊端的 0.8×4 連接,上端加 1 個 0.8×4 接上 61cm 長鍊。完成!

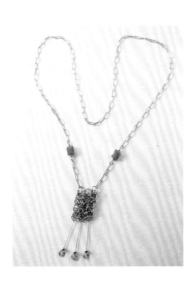

Rosette

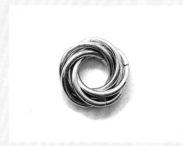

材料（單圈的尺寸單位皆為 mm）

不鏽鋼單圈／1×10 不鏽鋼色　6 個
※ 可依不同單圈尺寸增減單圈的數量。

《掃 QR CODE・看技法實作示範》

step by step

 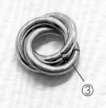

1 先密合 1 個單圈（①），再如圖示方向，取 1 個新單圈（②），從①上面加入。
※ 為了清楚辨識作法，示範步驟中部分改以銅單圈呈現。

2 加入新單圈③。

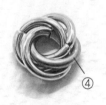 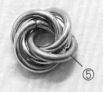

3 加入新單圈④。

4 繼續加入第 5、第 6 個單圈。完成！
※ 可依不同單圈尺寸增減單圈的數量。

POINT 錯誤示範

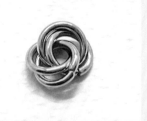 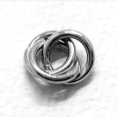

沒有保持同一方向地往上加圈，花瓣不會順著同一方向整齊排列。

檢查時請拆除至 3 個花瓣時就能分辨錯誤的花瓣，進而修正。

15

玫瑰 Y 字鍊

鍊墜尺寸／總長 71cm
（孔雀石＋流蘇長 9cm）

欣賞圖／ P.24

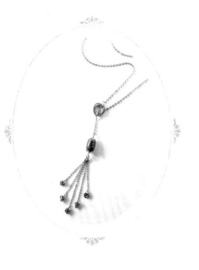

材料（單圈的尺寸單位皆為 mm）

不鏽鋼單圈／
　　1.2×12 不鏽鋼色 6 個
　　1×6 不鏽鋼色 1 個
　　0.8×5 不鏽鋼色 31 個
　　0.8×4 不鏽鋼色 3 個
　　0.6×3 不鏽鋼色 10 個
孔雀石桶珠／ 15×8 mm 1 顆
不鏽鋼花形帽蓋／ 2 個
21G 不鏽鋼方線／ 5cm 1 個
不鏽鋼鍊／ 62cm 1 條
不鏽鋼流蘇／
　　3cm 2 條
　　4cm 2 條
　　5cm 1 條

step by step

1. 製作流蘇

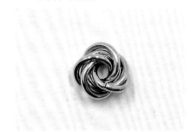

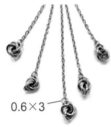

0.6×3

1-1 參照 P.72-Rosette 技法，用 6 個 0.8×5 製作六瓣玫瑰花。共作 5 朵。

1-2 5 條流蘇一端先各加 1 個 0.6×3 單圈，分別與 1 朵六瓣玫瑰花的 1 個 0.8×5 連接。

2. 編織六瓣玫瑰＆連接不鏽鋼鍊

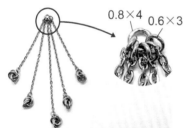

0.8×4　0.6×3

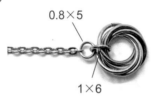

0.8×5

1×6

1-3 5 條流蘇另一端再各加 1 個 0.6×3 單圈。由左至右，依 3cm → 4cm → 5cm → 4cm → 3cm 的長度，如圖示與同 1 個 0.8×4 單圈連結。

2-1 參照 P.72-Rosette 技法，，用 6 個 1.2×12 製作 1 朵六瓣玫瑰花。再如圖示加上 1×6 及 0.8×5，與不鏽鋼鍊一端連接。

2-2 將不鏽鋼鍊另一端穿過內圈。

3. 製作＆連接 9 針配件

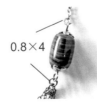

0.8×4

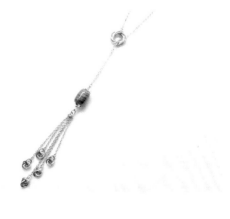

3-1 取 21G 不鏽鋼線先轉好一端的 9 針，依序加入花帽→孔雀石→花帽，9 針收尾（參照 P.38）。

3-2 孔雀石一端與流蘇串的 0.8×4 連接，另一端加 1 個 0.8×4 連接不鏽鋼鍊端。完成！

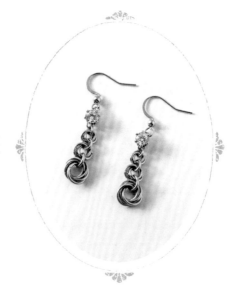

16
玫瑰鑲鑽耳環

耳環尺寸／長 2.8 cm（不含耳勾）
欣賞圖／P.24

材料（單圈的尺寸單位皆為 mm）

不鏽鋼單圈／
　　1×8 不鏽鋼色 10 個
　　1×6 不鏽鋼色 8 個
　　0.8×5 不鏽鋼色 8 個
　　0.8×4 不鏽鋼色 4 個
　　0.6×3 不鏽鋼色 2 個
鋯石／5 mm 2 顆
不鏽鋼耳勾／1 對

step by step

1. 編織玫瑰花串

0.8×5　　1×6　　1×8

× 各 2 朵

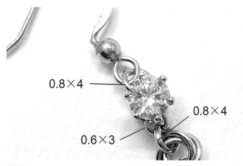

0.8×4　0.8×5　1×6

1-1 參照 P.72-Rosette 技法，用 3 個 0.8×5、3 個 1×6、5 個 1×8 分別製作三個尺寸的玫瑰花。每個尺寸各作 2 朵。

1-2 三個尺寸的玫瑰花各 1 朵，由小至大往右排列。再如圖示，依序加上 0.8×4、0.8×5、1×6 作連接。

2. 連接鋯石 · 玫瑰花串 · 耳勾

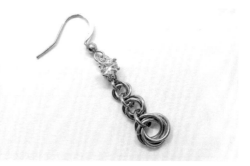

0.8×4

0.8×4

0.6×3

2-1 在鋯石的上方穿孔加 1 個 0.8×4，下方穿孔加 1 個 0.6×3。

2-2 將鋯石上方的 0.8×4 與耳勾連接，鋯石下方的 0.6×3 與玫瑰花鍊的 0.8×4 連接。共作 2 個。完成！

Spiral Chain

材料（單圈的尺寸單位皆為 mm）

不鏽鋼單圈／1×6mm 不鏽鋼色 8 個

《掃 QR CODE．看技法實作示範》

(*step by step*) ──────────────────────────

1 開啟 1 個單圈（①），套入
密合的單圈（②）後，密合①。
※ 為了清楚辨識作法，示範步驟
中部分改以銅單圈呈現。

2 在①與②的交錯處加入③。

3 在②與③的交錯處加入④。

4 在③與④的交錯處加入⑤。

5 依此類推，每次加圈都套入
前 2 個單圈，繼續完成編織。

17
旋轉華爾滋手鍊

鍊圍尺寸／長 15 cm（不含龍蝦勾）
欣賞圖／ P.26

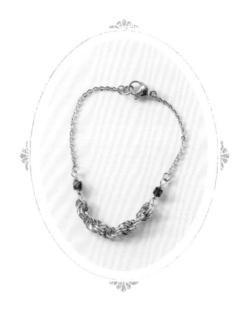

材料（單圈的尺寸單位皆為 mm）

不鏽鋼單圈／
　0.8×5　離子金　25 個
　0.6×3.5　離子金　4 個
　0.8×5　不鏽鋼色　9 個
離子金龍蝦勾／ 1 個
不鏽鋼雙色鍊／
　3.5cm　1 條
　4cm　1 條
不鏽鋼 9 針／ 2 支
日本小金珠／ 2mm　4 顆
方形金曜石／ 4mm　2 顆

(*step by step*)

製作説明：Double Spiral 就是在原來的單圈相同位置再加一個單圈，形成雙單圈。此作品先做 Double Spiral，再接著做 Spiral Cahin，以兩種編法交替編織。

1. 編織圖案編鍊主體

1-1 準備 6 個離子金 0.8×5，2 個密合、4 個開啟。再開啟 3 個不鏽鋼色 0.8×5。

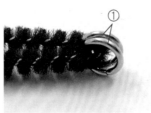

1-2 將 2 個密合的離子金（①）套入毛根固定。

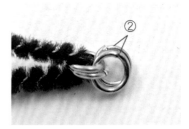

1-3 加入 2 個離子金（②）。

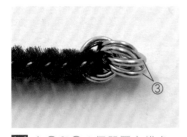

1-4 在①與②4 個單圈交錯處，加入③。完成 1 組 Double Spiral（離子金）。

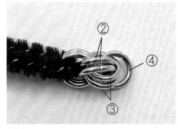

1-5 在②與③交錯處，加入 1 個不鏽鋼色（④）。

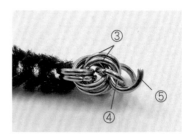

1-6 在③與④交錯處，加入第 2 個不鏽鋼色（⑤）。

2. 製作＆連接 9 針配件

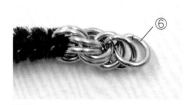

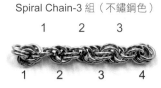

Spiral Chain-3 組（不鏽鋼色）

1　　2　　3

1　　2　　3　　4

Double Spiral-4 組（離子金）

1-7 在 2 個不鏽鋼色交錯處，加入第 3 個不鏽鋼色（⑥）。完成 1 組 Spiral Chain（不鏽鋼色）。

1-8 重複以上步驟：1 組 Double Spiral（離子金）→ 1 組 Spiral Chain（不鏽鋼色），如圖所示完成編織。

2-1 9 針依序加入小金珠→金曜石→小金珠後，將針端收尾，製作 9 針配件（參照 P.38）。共作 2 個。

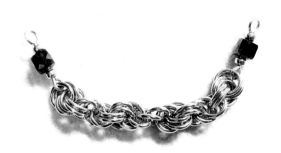

2-1 2 個 9 針配件一端，分別與編鍊主體兩端的 2 個離子金 0.8×5 連接。

3. 連接雙色鍊＆龍蝦勾

龍蝦勾

0.6×3.5　　　0.6×3.5

0.8×5

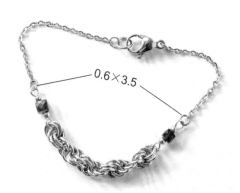

0.6×3.5

3-1 依圖示將 2 條雙色鍊共加上 4 個離子金 0.6×3.5、1 個離子金 0.8×5、1 個離子金龍蝦勾。

3-2 用雙色鍊端的離子金 0.6×3.5，分別與 2 個 9 針配件另一端連接。完成！

Sweet Pea

材料（單圈的尺寸單位皆為 mm）

不鏽鋼單圈／1×6 不鏽鋼色　6 個

《掃 QR CODE．看技法實作示範》

step by step

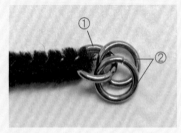

1 取 1 個單圈（①）套入毛根固定，加 2 個單圈（②）。

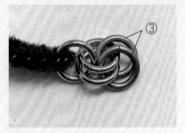

2 再加入 2 個單圈（③）。

※ 為了清楚辨識作法，示範步驟中部分改以銅單圈呈現。

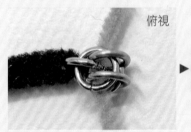

俯視　　　側視

3 在②的 2 個單圈之間穿入另一條毛根輔助，使③的 2 個單圈立在①左右兩側。

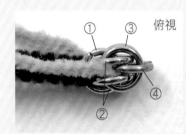

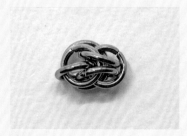

俯視　　　側視

4 在②的 2 個單圈之間（黃色毛根穿入位置）加 1 個單圈（④），套住①③共 3 個單圈後，取下黃色毛根、密合④。

5 完成！

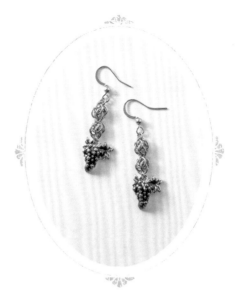

18
甜葡萄耳環

耳環尺寸／長 3.2 cm（不含耳勾）
欣賞圖／ P.28

材料（單圈的尺寸單位皆為 mm）

不鏽鋼單圈／
　　0.8×5　離子金　24 個
　　0.6×3.5　離子金　4 個
葡萄飾品／
　　1.5 cm　2 個
不鏽鋼耳勾／ 1 對

step by step

1. 進行 Sweet Pea 編織

1 參照 P.78-Sweet Pea 技法，用 0.8×5 連續編織 2 組 Sweet Pea。共作 2 條。

2. 連接飾品配件＆編鍊＆耳勾

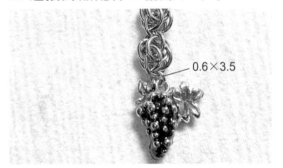

0.6×3.5

2-1 在 Sweet Pea 編鍊一端加 1 個 0.6×3.5，與葡萄飾品連接。

3. 連接鋯石 · 玫瑰花串 · 耳勾

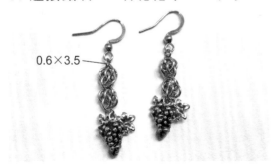

0.6×3.5

2 在 Sweet Pea 編鍊另一端同樣加 1 個 0.6×3.5，與耳勾連接。共作 2 個，完成！

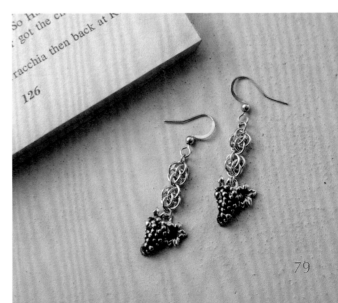

19
幾何長鍊

垂墜尺寸／長 9 cm（1 條）
欣賞圖／ P.28

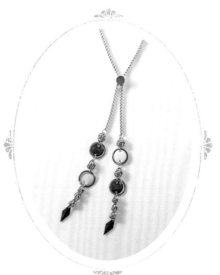

材料（單圈的尺寸單位皆為 mm）

不鏽鋼單圈／
　1×6　不鏽鋼色　24 個
　0.8×5　不鏽鋼色　38 個
　0.6×4　不鏽鋼色　10 個
不鏽鋼圓環／
　直徑 15mm　4 個
雙孔圓形飾品／
　直徑 13 mm　白色　2 個
　直徑 13 mm　藍色　2 個
單孔菱形飾品／
　20×8 mm　暗紅色　2 個
不鏽鋼伸縮鍊／ 1 組

step by step

1. 進行 Sweet Pea 編織

×4 個

1-1 參照 P.78-Sweet Pea 技法，
用 1×6 完 成 1 組 Sweet Pea 編
織。共作 4 個備用。

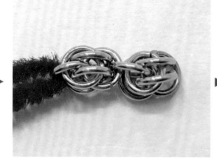

×2 條

1-2 以相同技法，改用 0.8×5 連續完成 3 組 Sweet Pea 編織。共作 2 條備用。

2. 連接垂墜飾品 & 伸縮鍊

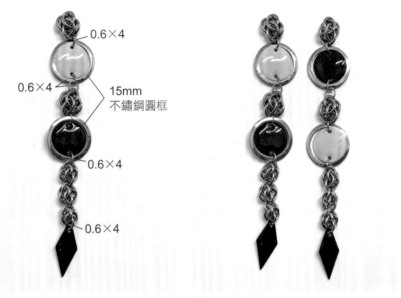

0.6×4

0.6×4

15mm
不鏽鋼圓框

0.6×4

0.6×4

2-1 如圖示加上 5 個 0.6×4 單圈，連接 各個編鍊及配件。

2-2 共做 2 條不同配色的垂墜。

0.8×5

0.8×5

2-3 如圖示用 0.8×5 連接不鏽鋼伸縮鍊 及垂墜飾品。完成！

編織技法

Swirl Pools

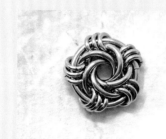

材料（單圈的尺寸單位皆為 mm）

不鏽鋼單圈／1.2×1.2 不鏽鋼色 1 個
1×7 不鏽鋼色 5 個
0.8×4 不鏽鋼色 15 個

《掃 QR CODE · 看技法實作示範》

step by step

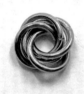

1 參照 P.72-Rosette 技法，用
5 個 1×7 作五瓣玫瑰花。

2 取 1 個 1.2×12 放在玫瑰花
外圍。

3 用毛根將 1.2×12 及玫瑰花
套住固定。

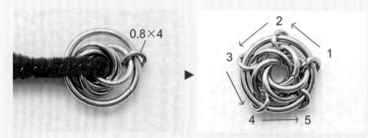

4 用 5 個 0.8×4，依逆時針方向分別套在 5 個花瓣上，固定後取下
毛根。

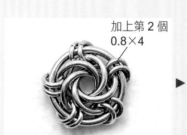

5 每個花瓣再加上第 2 個
0.8×4。

6 每個花瓣再加上第 3 個
0.8×4。完成！

20
心鑽漩渦項鍊

墜飾主體尺寸／直徑 1.3 cm
欣賞圖／ P.30

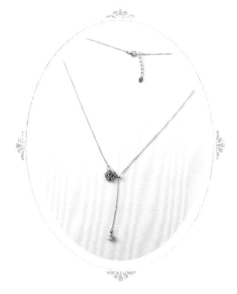

材料（單圈的尺寸單位皆為 mm）

不鏽鋼單圈／
　1.2×12 不鏽鋼色 1 個
　1×7 不鏽鋼色 5 個
　0.5×8 不鏽鋼色 1 個
　0.8×4 不鏽鋼色 19 個
　0.6×3 不鏽鋼色 4 個
心型鑽石／ 6 mm 1 顆
不鏽鋼定位珠／ 4 mm 1 個
不鏽鋼水滴片／ 8 mm 1 個
不鏽鋼延長鍊／ 3cm 1 條
不鏽鋼鍊／
　24cm、31cm 各 1 條
不鏽鋼龍蝦勾／ 1 個

step by step

1. 編織墜飾主體

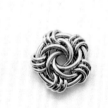

1 參照 P.82-Swirl Pools 技法，用 1 個 1.2×12、5 個 1×7、15 個 0.8×4 製作 1 朵 Swirl Pools。

2. 在 24cm 不鏽鋼鍊的兩端連接配件

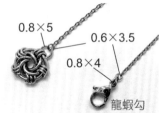

0.8×5
0.6×3.5
0.8×4
龍蝦勾

2 取 24cm 不鏽鋼鍊，鍊子兩端先各加 1 個 0.6×3。再如圖示，一端再加上 0.8×5 套住 Swirl Pools 的 3 個 0.8×4，另一端加上 0.8×4 加與龍蝦勾連接。

3. 在 31cm 不鏽鋼鍊的兩端連接配件件

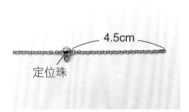

4.5cm
定位珠

3-1 取 31cm 不鏽鋼鍊，穿入定位珠，固定於距離一端 4.5cm 處。

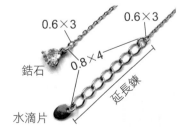

0.6×3
0.6×3
0.8×4
鑽石
延長鍊
水滴片

3-2 在 31cm 不鏽鋼鍊兩端各加 1 個 0.6×3，再依圖示加上配件。

4. 連接 2 條不鏽鋼鍊

4 取 Swirl Pools 左側中間一個 0.8×4 與定位珠連接。完成！
※ 垂墜長度可移動定位珠調整。

在 Chainmail 的編織過程中，內在會自然沉澱出一股特別的寧靜感，是只屬於當下專注的時刻。藉著重複、一致性或不同尺寸的排列組合，編織的圖形在重複中呈現純粹之美；視覺上既有種整體性的舒適感，藉由規則的圖騰展現「重複的藝術之美」，也將創作時的心靈帶入平靜的氛圍中，是初學者非常適合的練習入門方式。

P.85 的編鍊，是單純以一種編織技法持續編織而成的手鍊。除了依書中收錄的設計飾品製作之外，你也不妨試著以單一技法（或可加入單圈大小、顏色等變化）享受最單純的圈鍊編織樂趣！

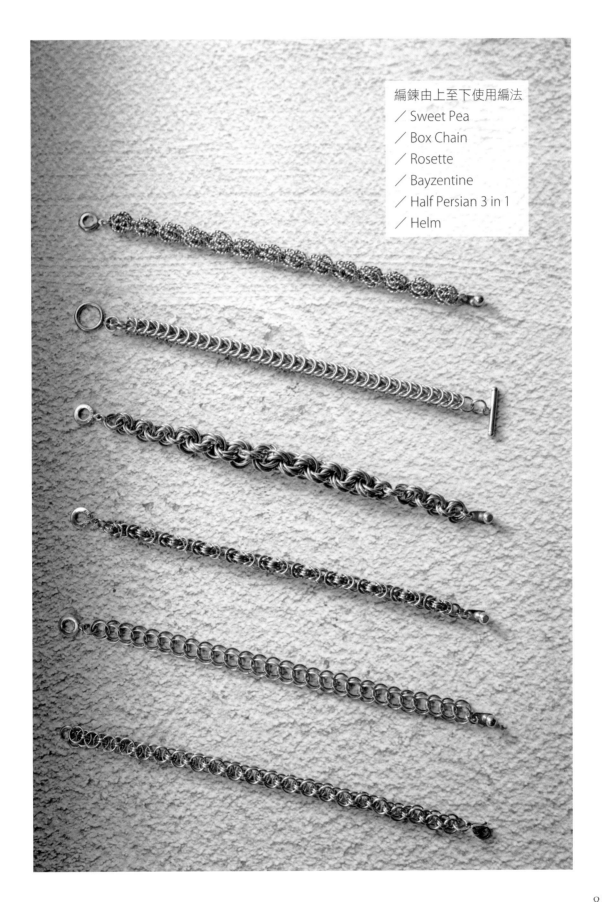

編鍊由上至下使用編法
／ Sweet Pea
／ Box Chain
／ Rosette
／ Bayzentine
／ Half Persian 3 in 1
／ Helm

手工具哪裡買？

●金寶山藝品工具店

這個金寶山可不是「金山」之意喔（笑～），他是專門經營金工相關用具、各式鑑定度量儀器及手工具的專業店家，對於不同素材該使用何種手工具都有專業的服務人員解說。

因我常用不鏽鋼素材進行創作，也經由店家詳細說明如何使用工具會更省力而獲益不少，有任何工具上的疑難雜症，找金寶山就對了！

台北市中山區新生北路一段 80 號

02-2522-3079

https://jbs1937.com.tw/index_down.php

●泉成五金有限公司

這家五金行是誤打誤撞認識的。當時從事 Chainmail 教學一段時日了，一直在找好用的工具鉗，來到這家店詢問時看到了日本製馬牌 KEIBA 的工具，被他輕巧亮眼的外表吸引，於是一次買了平口鉗、尖嘴鉗、彎嘴鉗三款；操作上真的沒話說，開啟不鏽鋼單圈非常順手，力道夠又平穩，一試成主顧，從此愛上馬牌工具。

在這家店我購入的另一款工具是剪不鏽鋼鍊的好幫手：KNIPEX 小鋼炮。德國製，用來剪不鏽鋼鍊超省力、超俐落，至今用了好多年仍非常耐用，是個人心愛的店家好物，非常推薦喔！

台北市大同區長安西路 171 號

02-2559-8861

https://web.hocom.tw/h/index?key=733536773030

●高興記金工材料行

高興記也是一家金工材料行，手工具類種類繁多；尤其是入門級的手工具，有許多品質優良、價格親民的品項，其中也不乏台灣製造的手工具，是友善新手的好選擇。店中還有販售包裝飾品用的禮盒包裝與紙袋，樣式豐富，禮盒、紙袋的成套搭配有精品般的質感。是我喜愛的店家之一。

台北市大同區重慶北路一段 22 號

02-2558-5656

https://web.hocom.tw/h/index?key=661383735791

不鏽鋼單圈哪裡買？

●小虎鍊條飾品

小虎是我結識不鏽鋼單圈的初戀（哈～）。從我開始從事 Chainmail

教學至今，他們的不鏽鋼單圈尺寸不僅齊全，也有小包裝販售，是初學者購買單圈練習的最佳選擇！除此之外，店家的不鏽鋼鍊也是我愛用的商品之一，鍊條款式種類齊全，且時常引進新款式，滿足我喜愛多變化的選擇。

我曾經買過一款長方形鍊，當時靈感一來，剪下一個個完整的長方形框，將之與 Chainmail 結合變化，創作出不同以往風格的作品，是很特別的創作經驗。

台北市大同區延平北路一段 103 號

02-2556-8818

https://www.facebook.com/tiger.jewelry/

●沐錦飾品材料

這家材料店很不一樣，特殊的造型、素材、顏色、專業性都吸引著我的目光。記得市面上還沒有不鏽鋼方圈時，我拿著國外的照片請老闆找找看，沒想到真被老闆找到了（撒花~）！後續當我又想要螺紋的不鏽鋼單圈時，店家也不讓我失望地開發了此商品；隨後舉凡橢圓單圈到離子金、離子黑不鏽鋼單圈，店家都用心地開發新品，讓我在創作上多了不同素材的選擇，可見店家在新素材的研發上用了最大的誠意。如果你也喜歡挑戰新素材，來這裡就對了！

103 台北市大同區延平北路一段 77 號 5 樓

02-2552-1509

https://www.facebook.com/mugin.jewelry/

●昇輝金屬工業

說到不鏽鋼素材，一定不能少了這家店。因為不鏽鋼素材不好找，發現這家店時我真的很開心！店家除了不鏽鋼鍊之外，我曾為了找一款不鏽鋼伸縮釦找了很久，感謝老天這家店有賣耶！當初為了設計作品常常要找新素材，而這神奇的伸縮釦配上店家專屬的不鏽鋼鍊，可以設計成活動式的配件，讓項鍊可以任意調整長度，手鍊也可以微調手圍，穿戴上非常方便。

另一款我愛用的品項是不鏽鋼水滴片。因常見知名品牌的項鍊尾端都有一小片精緻的橢圓片，希望不鏽鋼界也能有這樣的素材。這家店就有大小兩款尺寸的水滴片，不論要設計作品或單純當尾鍊裝飾都行。想找不鏽鋼新素材時，推薦來這逛逛喔！

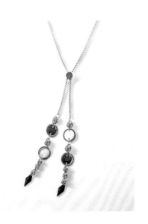

台北市大同區南京西路 185 巷 7-4 號

02-2556-4959

https://www.facebook.com/profile.php?id=100063701954952

天然石、水晶、日本珠等材料哪裡買？

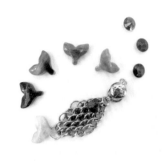

● 小石子商行

想找天然石？那就一定會想到小石子！如店名般直覺易懂，店裡有各式各樣種類超多的天然石，保證能滿足你的需求。如果還不確定石頭的樣式要如何設計，店裡陳列了各式不同的手工藝作品可供參考與學習，同時也貼心零售單顆或小包裝的寶石。逛店時，也別望了找找特殊造型的天然石尋寶喔！我曾經買過一款魚尾造型的天然石，與 Chainmail 結合設計了一款「年年有餘（魚）」，那個魚尾造型石讓作品充滿了想像力與活力，我非常喜愛呢！所以只要看到喜歡的寶石千萬別手軟，手刀下去就對了，因為過了這個村,沒這個店（哈）！

台北市大同區延平北路一段 69 巷 2 號

02-2559-5376

http://www.heybeads.com.tw/

● 小熊媽媽

這家店相信大家都不陌生，只要有手作經驗的一定知道，可算是手作材料店的始祖了。在那個串珠輝煌的年代，小熊媽媽是家喻戶曉的手作材料行首選，也是我從 2017 年起每個月 Chainmail 教學的地點。
小熊媽媽店裡的手作材料非常多元，也不斷在創新及引進新產品，去年底新上架的日本知名品牌 Beads & Parts 飾品均由日本進口，許多時常出現在日本手作飾品雜誌裡的商品，不必出國就能買到。本書收錄的作品中，部分也使用了這個品牌的商品。喜愛日本風格飾品的你，絕不能錯過！

台北市大同區重慶北路一段 30 號 B1

02-2550-8899

https://www.bearmama.com.tw/

● 薪飾黛飾品材料

說到施華洛世奇水晶，不得不提這家店。這裡有各式各樣的施華洛水晶、精緻的五金配件，歷經水晶串珠最繁華的時期至今仍屹立不搖；在周邊很多材料店家已不敵疫情及不景氣影響結束營業的艱難環境中，由衷感謝目前仍舊存在的店家，為我們手作人保有買材料的好去處。我與店家結識將近 10 年，很多作品上的水晶都出自於這家店，可說是有影革命情感的戰友。

台北市大同區長安西路 239 號

02 2555 5058

http://www.ssddiy.com.tw/

●梅嬌服飾材料

專營各式日本珠、玻璃珠，是一家頗有歷史的店，也曾經接受電視報導。早期手工婚紗禮服盛行時，是禮服珠飾裝飾的指定材料店家。由於珠子種類眾多有時難免有配色上的難度，店家也會貼心建議搭配技巧。記得有一次忘了曾買過的珠子型號，只知道是綠色及米色，好不容易找著了，為了方便日後同學們前來購買，想起有同學說這兩色珠子就像綠豆薏仁，於是跟店家說以後這兩色珠子就叫綠豆薏仁吧！哈哈，這是我們的專屬命名喔！

台北市大同區長安西路 294 號

02-2558-4359

https://www.meijiau.com.tw/

●華展實業

也是一家有歷史的老店，除了日本珠之外，特別還有造型玻璃珠、歐洲珠（捷克珠）及古董珠，但樣式多、數量不多，常常有挖到寶的感覺（哈～）。跟店家的默契常常是傳珠子的照片給店家，立馬就知道是哪一款珠子、還有什麼顏色（這夠厲害的吧！），真的非常專業。這裡的珠子也是不常見的款式，值得來一趟探險。

台北市大同區長安西路 289-2 號

02-2555-8592

https://www.yihua-beads.com/

●晶晶精品手藝行

除了照拂北部手作愛好者之外，台中好店也不能錯過！這家店於 84 年成立，歷經手作市場的光榮興盛，可說是身經百戰的不朽傳奇。店家主要販售施華洛水晶、天然石、中國結線材、不鏽鋼單圈、不鏽鋼鍊、毛線、日本珠……等。幾乎所有手作類的材料、飾品五金應有盡有，除了可滿足一次買齊的概念（開心～），還有手作教室提供各類手作課程；從 2016 年起，我也已在晶晶教學 Chainmail 至今。這家可說是中部手作人福音的好店，一定要收入口袋名單喔！

台中市東區旱溪東路一段 540 號

04-2211-4477

https:// 晶晶 .shop2000.com.tw/

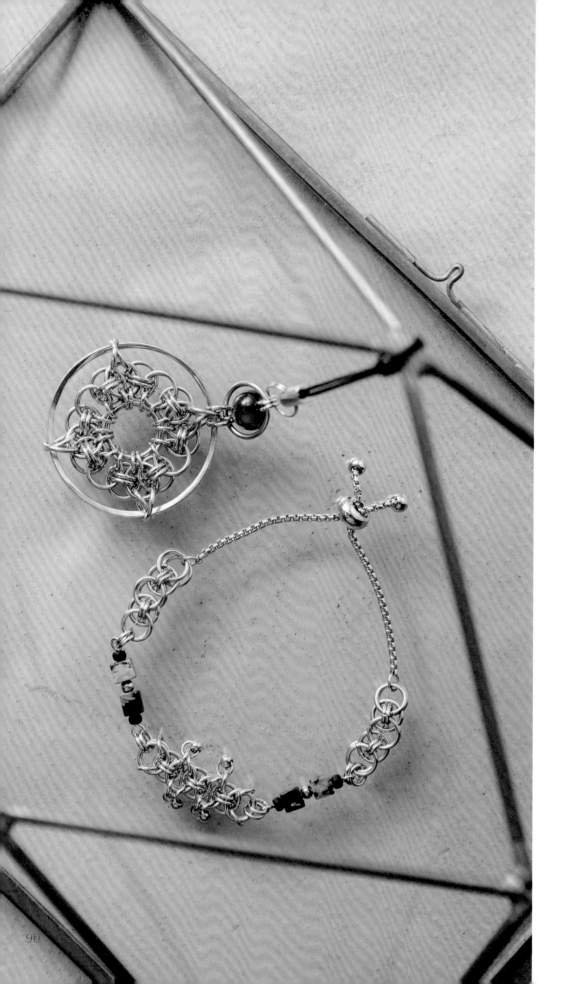

後記（感謝）

一年多前不知哪兒來的勇氣，拿著我的 Chainmail 作品單槍匹馬來找雅書堂出版社說「我要出書」！也許就是這滿腔的熱情與傻勁兒，壓根沒想太多，只是單純想著：台灣需要一本 Chainmail 的中文書。

回想自己走的來時路，資源少、書籍少、素材少，因此希望分享累積的經驗，讓想入門的朋友們多一份資源，不再那麼辛苦。

這本書能出版對我來說也算奇蹟，一開始我以為出書很簡單，就像我平常寫講義一樣，認真開始執行後才知道不是那麼回事。編輯的專業讓我折服，該注意的細節步驟，如何讓初學者一目了然；攝影師超厲害拍攝手法、取景、作品畫面的構思，都是專業到讓我大開眼界；最後的美編排版、文字落款，所有的過程感覺像有魔法般令人驚奇，居然這本書就這麼完成了！深深感恩在心裡。出版社的專業與執行，到書的完成，真的是很多幕後英雄的付出才辦得到。

同時我也感謝 8 年多教學路上，一直支持我的學生、手作教室、廠商們都缺一不可；一件作品的成就背後有許多的支持無法一一細數，是我一個人無法單獨完成的；還有家人、朋友們默默的支持當我最大的後盾，能走到今天內心充滿感謝。

最後我也要謝謝自己。
「對於自己喜歡的事應該要更有耐心及信念」——出自幾米 S.P.A 臉書。

喜愛的事情、簡單的事情重複做，一步一步朝向心中的目標邁進。如果說我的生命中最熱愛不鏽鋼 Chainmail 是否太任性了？這一生只來一次，就盡情愛你所愛吧！

Chichi
2022.10.14

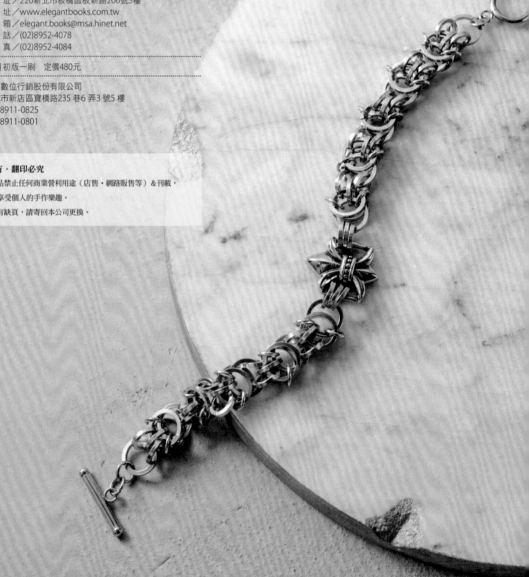

◎Fun手作 148

不鏽鋼飾覺系・圈鍊編織輕珠寶

作　　　　者／瑪琪朵-Chichi
發　行　人／詹慶和
執　行　編　輯／陳姿伶
編　　　　輯／蔡毓玲・劉蕙寧・黃璟安
執　行　美　編／周盈汝
美　術　編　輯／陳麗娜・韓欣恬
攝　　　　影／Muse Cat Photography吳宇童（作品欣賞・封面圖）
　　　　　　　　瑪琪朵-Chichi（作法步驟圖・編織技法影片）
影　片　剪　輯／陳姿伶
出　版　者／雅書堂文化事業有限公司
發　行　者／雅書堂文化事業有限公司
郵政劃撥帳號／18225950
戶　　　　名／雅書堂文化事業有限公司
地　　　　址／220新北市板橋區板新路206號3樓
網　　　　址／www.elegantbooks.com.tw
電　子　信　箱／elegant.books@msa.hinet.net
電　　　　話／(02)8952-4078
傳　　　　真／(02)8952-4084

2022年12月初版一刷　定價480元

經銷／易可數位行銷股份有限公司
地址／新北市新店區寶橋路235 巷6 弄3 號5 樓
電話／(02)8911-0825
傳真／(02)8911-0801

國家圖書館出版品預行編目資料(CIP)資料

不鏽鋼飾覺系.圈鍊編織輕珠寶 / 瑪琪朵-Chichi著. --
初版. -- 新北市: 雅書堂文化事業有限公司, 2022.12
　面；　公分. -- (Fun手作 ; 148)
ISBN 978-986-302-649-5(平裝)

1.CST: 金屬工藝 2.CST: 鋼 3.CST: 手工藝 4.CST: 裝飾品

935.2　　　　　　　　　　　　　111019082